명인 명장의
캘리그라피

와일드북
와일드북은 한국평생교육원의 출판 브랜드입니다.

명인 명장의 캘리그라피

초판 1쇄 인쇄 · 2020년 6월 20일
초판 1쇄 발행 · 2020년 6월 25일

지은이 · 박민순
프로듀서 · 유광선
발행인 · 유광선
발행처 · 한국평생교육원
편 집 · 장운갑
디자인 · 와일드북 이종헌

주 소 · (대전) 대전광역시 유성구 도안대로589번길 13 2층
 (서울) 서울시 서초구 반포대로 14길 30(센츄리 1차오피스텔 1107호)
전 화 · (대전) 042-533-9333 / (서울) 02-597-2228
팩 스 · (대전) 0505-403-3331 / (서울) 02-597-2229

등록번호 · 제2018-000010호
이메일 · klec2228@gmail.com

ISBN 979-11-88393-29-9 (03600)
책값은 책표지 뒤에 있습니다.
잘못되거나 파본된 책은 구입하신 서점에서 교환해 드립니다.

이 도서의 국립중앙도서관 출판예정도서목록(CIP)은 서지정보유통지원시스템 홈페이지(http://seoji.nl.go.kr)와 국가자료공동목록시스템(http://www.nl.go.kr/kolisnet)에서 이용하실 수 있습니다.(CIP제어번호: CIP2020022237)

명인 명장의 캘리그라피

여명 박민순 著 | 프로듀서 유광선

와일드북

창가에 와 닿는 햇살 한 줌이 감사한 오후.

캘리그라피를 사랑하고 배우고자 하시는 분들을 지도하는 사람으로서 부족하나마 도움이 되었으면 하는 바람으로 교본을 펴내게 되었습니다.

새로운 장르로써 "현대 서예"에 가까우면서 표현의 자유에 입각한 조형 예술인 캘리그라피를 간단히 요약하자면,

첫째는, 전통 서예인 점과 선의 원리가 상생하는 현 시대적 문자라는 것입니다.

둘째는, 주고받는 글이나 오고 가는 말이 마음에서 이루어져 표현되는 소통의 문자라는 것입니다.

필자는 캘리그라피를 배움에 있어 제일 강조하는 것이 있습니다. 그것은 바로 '우리말과 글의 중요성'입니다.

말은 그 사람의 인격입니다. 우리 속담에도 말의 중요성을 담은 속담이 많습니다.

가는 말이 고와야 오는 말이 곱다.

말 한마디에 천 냥 빚을 갚는다.

이렇듯 내가 먼저 조심하고 배려하는 마음으로 상대의 감성을 건드리지 않으며 바르고 사랑스럽게 말을 한다면 우리는 아름다운 소통이 가

능한 것입니다. 그럼에도 불구하고 말은 바르고 예쁘게 하라면서 글씨를 바르게 쓰라는 선생님들은 많지 않습니다.

필자는 캘리그라피를 배우는 데 앞서 첫 번째로 우리말과 글의 중요성을 강조하듯 우리의 글도 바르고 예쁘게 써줄 것을 강조합니다. 글씨는 타고난다는 자포자기보다 연습과 노력에 달려 있다고 봅니다.

필자는 외가의 어른들께 영향을 받아 서예에 입문해 구양순 해서, 예서, 전각, 서각, 추사체, 행초를 두루 습득하였습니다. 그러나 수천 년의 화려한 역사를 자랑하는 서예는 지금 급속도로 변화하는 현 시대에 쓰임을 다하지 못하고 있는 것이 사실입니다. 그리하여 전통서예를 바탕으로 한 현대 서예를 좀 더 올바르게 대중들한테 전하고 싶은 마음이 간절한 것입니다.

캘리그라피는 2004년 한국국어원으로부터 정식 단어로 등재되었습니다. 이렇게 새로운 미적 표현을 곁들인 조형 예술은 눈부시게 진화를 하고 있지만, 우왕좌왕하며 우후죽순雨後竹筍이란 말에 걸맞게 아무나 가르치고 배우는, 요즘이야말로 오히려 어려운 시기가 아닐까 생각됩니다.

바야흐로 이 시대는 무엇이든 넘쳐나는 시대입니다. 글씨 또한 마치 태풍이 휩쓸고 지나간 자리처럼 어수선하게 널브러져 디자인에, 공중파에 적용되고 있지만, 글씨의 본바탕이 날아가고 있습니다. 선線, 중봉中鋒, 필의筆意가 무엇인지 모른 채 많은 사람이 붓을 움직이며 캘리그라피를 공부하고 있어 전통 서예를 한 저로서는 안타까운 마음을 금할 수가 없습니다.

처음엔 저도 캘리그라피를 디자인으로 해보고 싶다는 감성적 의욕만 앞서 여러 사람 앞에서 잘난 척하듯 써 내려가다 보니 글씨가 아닌 글씨를 쓰게 되고 보는 이들이 "멋스럽다.", "예쁘다." 하는 감탄사에 전통 서예와 상생한다는 생각을 잠시 잊은 적이 있습니다.

서예가로서 반성하는 자세로 이 책을 펴내는 계기가 되었습니다. 인

간과 인간이 주고받은 말과 글을 너무 쉽고 안일하게 생각해서는 안 된다고 봅니다.

언어와 글씨가 만나는 캘리그라피는 보는 사람으로 하여금 편안함과 감성을 이끌어낼 수 있어야 합니다.

서예의 붓으로 캘리그라피를 익히려면 생소하게 느껴질 수 있지만 고정관념을 깰 때 변화와 더불어 글씨를 이해하게 되며 바라볼 수 있게 될 것입니다.

"척충척지 불휴천리尺蠖尺地 不休千里; 자벌레가 땅을 재고 재며 가지만 쉬지 않고 간다면 이내 천 리 길도 갈 수 있다."

즉 아주 작은 벌레지만 쉬지 않고 이어 가면 천 리도 간다는 말입니다. 우리말, 우리 글자를 사랑하는 마음을 가지고 의욕이 이르는 데까지 열심히 연습을 하면 여러분도 훌륭한 글씨를 쓸 수 있을 거라 감히 말씀드립니다.

서예를 기본으로 하여 글씨 쓰는 법, 창작에 이르기까지 필자가 아는 대로 모았습니다.

아무쪼록 우리말과 글을 사랑하며 캘리그라피를 배우는 모든 이들에게 유익한 지침서가 되기를 바랍니다. 아울러 이 책을 낼 수 있도록 도와주신 분들에게 감사드립니다.

저자 여명 박민순

| 차례 |

첫 번째 마당

캘리그라피

둘 멀리에서

각건물에

있어도

괜찮아

...으로

바에게

이야기가

...

캘리그라피의 정의

■ **사전으로 본 캘리그라피**

- 의미 : 손으로 그린 그림문자

- 조형상 : 의미전달의 수단 기호

- Calligraphy : 서예書藝

■ **Calligraph의 어원**

유래 : 그리스어 'Calligraphia' (아름다운 서체)

의미 : 전문적인 핸드레터링Hand lettering 기술

Calli = 미美

graphy = 화풍, 서풍, 서법

■ **손으로 쓴 아름다운 글자체**(개성적인 표현과 유연성 중시)

 캘리그라피를 연습하기 위해서는 기본적인 획의 표현을 능숙하게 익히는 것이 중요하다. 또한 캘리그라피는 예쁜 글씨를 쓰는 것이 아니라 부여한 의미, 시각과 의성에 일치하는 것이 좋다.

■ 장점

- 무궁무진한 서체
- 나만의 감성을 담을 수 있다.
- 아름다움 표현
- 다양한 도구
- 펜글씨보다 자유로운 표현
- 다양한 적용

■ 주의사항

- 연습의 중점 : 자음과 모음
- 캘리그라피 예술은 연습이 좌우한다.

한글역사에서 본 캘리그라피

세종대왕의 한글 창제의 원리

"한글은 세계문자 중에서 가장 진보된 글자다."

세종대왕이 창제하신 우리의 한글은 음양陰陽의 이치, 그리고 천天 인人 지地 삼재의 원리와 오행五行의 이치로 만들어져 있다.

우리는 한글에 대해 바르게 알고 써야 할 것이며 특히 한글은 전 세계의 문자학자들이 세계의 모든 문자 중에서 가장 뛰어난 문자라고 이구동성異口同聲으로 그 우수성을 칭송하고 있다.

그 나라의 문자로 그 민족의 문화를 측정한다면 한글이라는 문자를 사용하는 한국 민족이 단연코 세계 최고의 문화민족이다. **— 독일의 언어학자 에칼트 박사**

지구상에서 가장 과학적인 글자는 소리의 발성기관의 모양을 본떠서 만든 한글이다. **— 미국의 언어학자 A.m 벨**

한글은 세계문자 중에서 가장 진보된 글자다. **— 미국 컬럼비아 대학교 레드 야드 교수**

한글은 어떤 자질素을 가진 최고의 문자다. **— 영국의 제프리 심슨 교수**

독일, 스페인, 그리스, 일본, 중국 등 고유문자를 소유한 세계 27개국이 참가하고 미국, 인도, 수단, 스리랑카, 태국, 포루투칼 6개국 심사위원들이 심사한 "세계 문자 올림픽"에서 한글을 역사상 최고의 문자로 선정하여 금메달을 수여하였다.

그 외에도 외국의 수많은 석학들이 한글의 우수성을 말하고 있는데 그렇다면 과연 한글의 주인인 우리 국민들은 어떻게 생각할까?

세종대왕이 한글을 창제하자 당시에 집현전 부제학이었던 최만리崔萬理 무리는 집현전의 중진학자들을 모아 중국의 한자漢字가 진짜 글[眞書]인데, 오랑캐 글자라며 상스러운 글자[諺文]를 만들어 중국의 노여움을 사려 한다며 반대 상소를 올려 훈민정음 반포가 2년이나 늦어지게 하였다.

훈민정음은 우주의 모든 현상과 사람의 소리를 음양과 오행이라는 하나의 원리로 통일시키려는 동양적인 철학사상이 함축되어 있으며, 음양의 원리는 중성에 담았으니 하늘에 속하는 소리는 양陽이 되고 땅에 속하는 소리는 음陰이라 하였다. 이는 오늘날 현대에 모음조화(홀소리어울림)의 현상으로 분류한 과학적 홀소리 분류법과도 완전 일치하게 된다.

훈민정음은 하늘과 사람과 땅, 삼재의 원리를 담고 음기陰氣와 양기陽氣를 조화롭게 배열하였다. 또한 오행五行 청탁淸濁을 구별하며 강약強弱을 글자에 담아 창제하니 글자를 만든 원리는 다음과 같다.

ㄱ은 혀의 뿌리가 목구멍을 막는 꼴을 본땄고
ㄴ은 혀가 아래에서 잇몸으로 붙는 꼴을 본뜬 것이며
ㅁ은 입모양을 본뜨고
잇소리 ㅅ은 치아의 뾰쪽한 모양을 본뜬 것이며
목소리 ㅇ은 목구멍의 모양을 본뜬 것이라고 하였다.

이처럼 소리를 내는 발음기관의 모양을 본떠서 글자의 모양을 만들었고, 그 소리들은 발성기관의 성질에 따라 오행으로 분류되는 것이다.

이렇게 하여 어금니 소리, 혓소리, 입술 소리, 잇소리, 목소리를 목, 화, 토, 금, 수, 다섯 가지의 오행으로 하였고, 각각의 오행마다 천지인 삼재의 원리대로 강약을 구분하니 다음과 같다.

木은 ㅇ, ㄱ, ㅋ, 셋이 되고
火는 ㄴ, ㄷ, ㅌ, 셋이 되며
土는 ㅁ, ㅂ, ㅍ, 셋이 된다.
金은 ㅅ, ㅈ, ㅊ, 셋이 되고
水는 ㅇ, ㅎ, ㆆ, 셋이 된다.

여기에 반설음 ㄹ과 반치음 ㅿ을 합하여 초성 17자, 중성 11자로 글자 28자를 만든 것이며 오행별로 한 글자씩 ㄱ, ㄴ, ㅁ, ㅅ, ㅇ의 순서가 되고 木 火 土 金 水의 순서가 된다.

한글을 만든 세종대왕은 사람의 소리나 글자까지도 단순한 물질적인 현상으로만 보지 않고, 그 뒤에서 이를 지배하는, 눈에 보이지 않는 원리가 있는 것으로 보았는데, 그 원리란 음양陰陽과 오행五行이며, 형이상학形而上學적 개념이다.

그리하여 사람의 말소리가 음양과 오행에 근본을 두고 있고, 우주의 삼라만상과 그 원리에 따라 운행되는 것이므로 소리와 시간의 운행, 소리와 계정의 운행, 소리와 음악과의 사이에 일치점이 있음은 당연한 것으로 보았다. 이처럼 훈민정음은 소리를 오행으로 결부시킨 이유를 설명하고 있다. 소리가 발생하는 자리인 목구멍喉音, 어금니牙音, 혀舌音, 이齒音, 입술脣音의 자체성질이 각각 물, 나무, 불, 쇠, 흙과 비슷한 특성을 지닌다는 것이다.

그 이유로 목구멍은 우물처럼 깊숙하고 항상 습기에 젖어 있음으로

물(水)이라는 것이고, 어금니는 단단하고 착잡하고 긴 것이 나무木와 같으며, 혀는 날카롭고 잘 움직이며 위로 잘 붙는 것이 불火과 같으며, 이는 가장 강하며 잘 자르고 잘 부러지는 것이 쇠金와 같으며, 입술은 모나고 합해지며 입속으로 감추는 것이 흙土과 같다고 훈민정음은 설명하고 있다.

세종대왕이 훈민정음 창제를 완성한 것은 1443년(세종 25년) 계해년 음력 12월이다. 세종실록 1443년 12월조를 보자.

是月上親制諺文二十八字 … 是謂訓民正音

"이달에 임금께서 몸소 스물여덟 글자를 만들어 내니 이것을 훈민정음이라 부른다."라는 기록이 있다.

훈민정음은 집현전 대제학 정인지鄭麟趾와 집현전 응교 최항崔恒, 부교리 박팽년朴彭年, 신숙주申叔舟, 수찬 성삼문成三問, 돈녕부 주부 강희안姜希顔, 부수찬 이개李塏, 이선로李善老 등이 세종대왕을 보좌하여 배우기 쉽고 쓰기에 매우 편리한 28자를 완성하였고, 1446년(세종 28년) 병인년 9월에 백성들에게 반포하였다. 판본은 훈민정음 해례본과 언해본이 있고 예의본도 있다.

이들 판본 중에서 가장 완벽한 형태를 갖춘 것이 해례본이며 훈민정음의 원본으로 국보 제70호로 지정되었다. 그리고 1997년 10월 세계기록유산으로 등록되었다. 대한민국 문화재청은 전문가들의 고증을 거쳐 해례본의 가치를 "1조 원" 이상이라는 평가를 내 놓았다.

세계 최고의 문자라는 우리 한글은 1446년 병인년 9월에 반포되었으나 그 후 480년이 지난 1926년 11월 4일에 이르러 현재의 한글학회의 전신인 조선어연구회에서 음력 9월의 끝날인 9월 29일을 양력으로 고쳐서 양력 10월 28일을 "가갸날"이라 하여 기념일로 하였다.

그러나 그뒤 훈민정음 원본인 해례본이 발견되어 해례본 중, 정인지가 쓴 서문에 9월 상순上旬이라고 기록되어 있어 9월 10일로 보고 이를

양력으로 하여 10월 9일 한글날로 정한 것이다.

훈민정음 해례본 편찬 이후 동국정운을 편찬하고, 개국을 칭송하는 용비어천가, 선종 영가집언해, 금강경언해, 심경언해, 아미타경언해, 원각경언해, 법화경언해, 능엄경언해 등을 편찬하고 사미인곡,성산별곡, 관동별곡, 관서별곡, 미인별곡, 환산별곡, 가경별곡, 회심곡, 서호별곡 등 수많은 가사집을 편찬하여 문화 발전이 활발하였다. 그러나 불행히도 훈민정음 반포 58년째 되던 해인 1504년 7월 20일에 그 당시 29세였던 연산군이 훈민정음 금지령를 내리니 이때부터 우리 한글은 400년의 암흑 속으로 들어가게 되었다.

1504년 7월 19일에 연산군의 살생을 함부로 하는 포악함과 난잡한 여자 관계를 비방하는, 훈민정음으로 쓴 투서가 궁궐 곳곳에서 발견되자 분개한 연산군이 훈민정음 사용금지 포고령을 내린 것이다.

이때부터 자랑스러운 세계 최고의 우리 한글은 훈민정음 반포 후 58년 만에 자취를 감추고 436년이란 길고 긴 세월이 흐른 후인 1940년에 "훈민정음 해례본"이 발견되어 훈민정음의 창제원리와 함축되어 있는 이치를 밝게 알게 되었던 것이다.

훈민정음 언해본訓民正音諺解本은 훈민정음 한글본이며
훈민정음 해례본訓民正音解例本은 훈민정음 원본이다.

훈민정음 창제(세종 28년)부터 성종까지 50년을 정음시대라 한다.

연산군부터 고종 30년까지 훈민정음을 사용금지한 400년은 언문 시대이다. 그리고 1894년 갑오경장부터 1910년 경술국치까지 17년간은 국문시대이며, 1910년 이후 주시경周時經 선생부터 현재까지를 한글시대라 한다.

훈민정음이 창제된 후 한글 발전에 크게 공헌한 학자로는 최세진崔世珍, 신경준申景濬, 유희柳僖, 주시경周時經, 최현배崔鉉培 5명을 꼽는다.

최세진(崔世鎭)은 성종 때에(1473년경) 태어나 1542년 2월 10일 별세했는데, 중국어에 능통하여 통역과 중국 성운학자로 활동하여 〈사성통해〉, 〈번역 노걸대〉, 〈번역 박통사〉, 〈훈몽자해〉 등 7권의 번역과 10권의 저술을 남겼다.

신경준申景濬은 세종대왕의 훈민정음 연구를 함께한 신국주의 동생인 신말주의 11대 손으로 1712년생이다. 대표적인 저술은 〈운해 훈민정음〉이며 지리서地理書인 〈산수경山水經〉과 〈도로고道路考〉를 저술하였다. 또 신경준의 한글학설은 훈민정음 창제 이후 가장 깊이 문자론을 전개한 학술적 가치와 업적을 인정받는다.

유희柳僖는 1773년생이며 13세에 시문에 능했고 구장산법을 이해하여 15세에 역리복서易理卜筮를 꿰뚫었으며 천문 · 지리 · 의약 · 점술 · 풍수 · 어류 · 조류 · 수목에 이르기까지 두루 통하였다. 훈민정음의 문자 구조가 합리적이며 정교하고 표음문자로서 매우 훌륭함을 정확하게 설파하였으며 훈민정음의 천대를 한탄하였다고 한다. 신경준과 함께 조선 후기의 대음운학자로 평가된다.

주시경周時經은 1876년생으로 계몽운동, 국어운동, 국어연구가이며 국문문법, 대한 국어문법, 국문연구안, 1913년 〈소리갈〉을 저술, 말의 소리를 저술하며 "한글"이란 이름을 처음 사용하고 후진양성에도 힘을 써 550여 명의 강습생 명단을 발표했다.

최현배崔鉉培는 1894년생으로 경남 울산에서 태어나 서울 한성고등학교, 일본 히로시마 고등사범학교 교육학을 전공, 연희대 교수와 문과대학 학장, 부총장 등을 역임했다. 1949년에 한글학회 이사장에 취임하여 20여 년을 한글학회를 이끌며 한글 발전에 공헌하였다. 관련 논문은

100여 편에 이르고, 1941년 〈한글갈〉을 펴냈으며, 역사편과 이론편으로 역사편에서는 훈민정음 창제와 한글발전역사, 한글연구의 역사를 기술하였다. 이론편에서는 훈민정음 본문의 풀이와 없어진 글자의 상고, 병서론, 글자의 기원, 한글이 세계글자에서 자리 잡음을 기술하였다.

 이처럼 오랜 역사와 수많은 사람들로 인하여 지금 우리에게까지 전해 오게 된 한글이 우리 글이라는 것을 마음에 새겨보는 것이 어떠할까?
 글을 쓰는 사람으로서 두려움이 더욱 앞서가지만, 우리 글씨의 참된 맛과 멋을 전하는 계기가 되기를 바라며, 아울러 이 책이 우리 글의 아름다움을 알아가는 길잡이가 되길 바란다.

<p align="right">〈참고 한국동양운명철학〉</p>

두 번째 마당

준비물

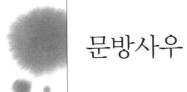

문방사우

붓, 먹, 벼루, 종이

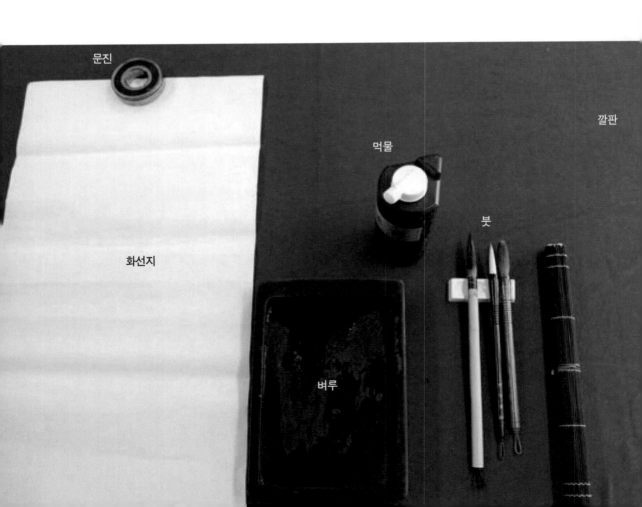

문진

깔판

먹물

붓

화선지

벼루

그 외 다양한 재료

쓸 수 있는 모든 것

재료의 쓰임이 다양하면 더욱 재미있는 문자를 형성할 수 있다.

- 면봉, 나무젓가락, 솔잎, 나무뿌리, 종이, 평붓, 롤러, PP선 등

※ 사진 자료 참고

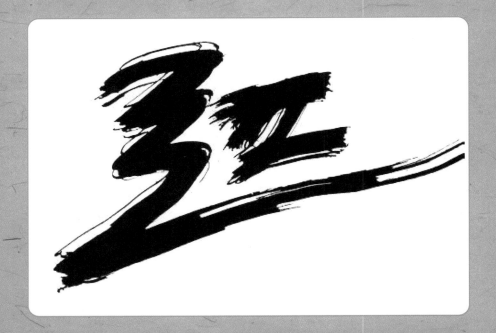

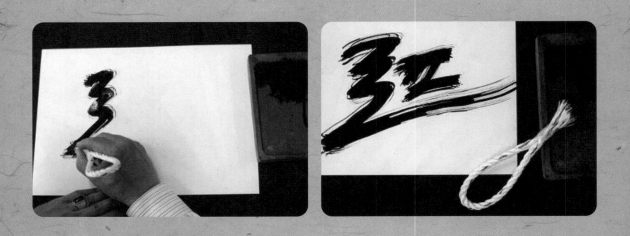

믿음 소망 사랑

너를사랑해 !

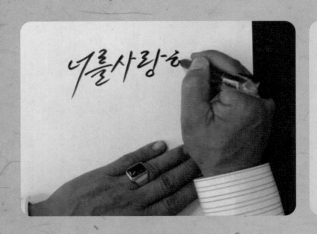

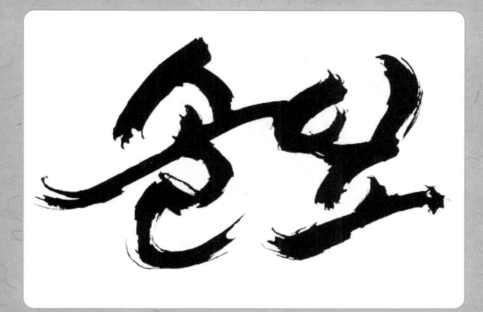

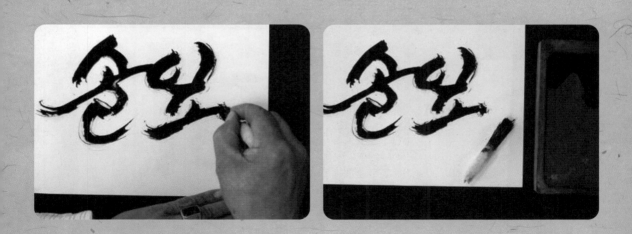

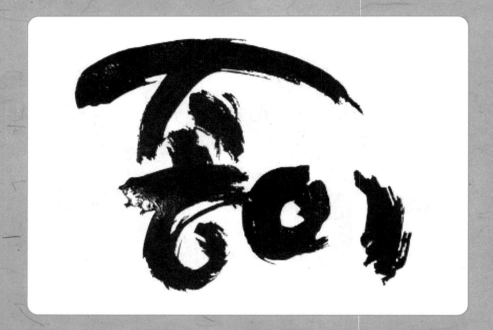

칫솔

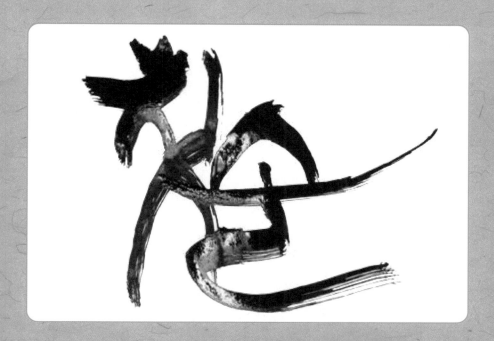

둘이서 한마음

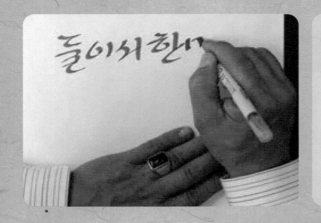

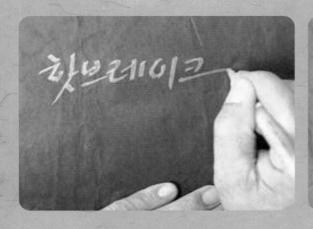

사랑이뭐길래

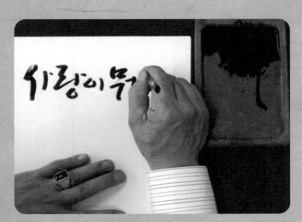

세 번째 마당

자세와 붓 잡는 법

자세 →

몸과 마음가짐

글씨는 곧 자세이다

처음 글씨를 쓰는 사람이나 글씨를 써왔던 사람마저도 자세는 염두에 두지 않고 빨리 글씨만 쓰려고 하는 경우가 있다. 자세가 나쁘면 원하는 글씨를 쓸 수 없으며 건강에도 해가 될 수 있다.

글씨를 쓰는 자세는 그 사람의 자태이며 품격이다. 자태가 바르고 품격이 있어 보이는 사람에게는 누구든 함부로 할 수가 없는 것이다.

쉬운 예로 운동을 생각해 보자.

운동은 기본을 다지면서 자세에 대한 레슨이 있다. 기본을 다 익혔다고 해서 자세에 대한 레슨을 소홀히 하면 원하는 성적을 낼 수도 없고 본인이 만족하는 실력도 나오질 않는다.

글씨도 마찬가지다. 곧고 바른 자세를 가진다면 좋은 글씨를 쓸 수 있을 뿐만 아니라 빠르게 습득할 수 있을 것이다.

마음은 곧 기운이다

사람에게는 누구나 그 사람만의 기운이 있다. 기운을 선하게 쓰면 선한 사람이 되고 나쁘게 쓰면 나쁜 사람이 된다. 글씨 또한 그렇다. 글씨를 쓰는 우리는 선하고 편안한 기운을 많이 써야 한다. 글씨를 쓰다 보면 본인의 성격과 비슷한 글씨가 나오는 이유가 여기에 있다.

글씨를 쓰기 전에 마음을 안정시키고 기를 고르게 하여 자세를 바로 잡아야 한다. 필자도 흐트러진 마음을 가지고 붓을 잡는 날은 생각대로 글씨가 써지지 않는다. 반면 마음이 편안한 날은 기분 좋게 글씨가 나온다. 생각을 비우고 등과 어깨를 바로 세워 붓이 종이에 닿기 전에 입을 편안히 다문다. 그런 다음 코로 숨을 쉬고 심호흡을 하며 의식적으로 기를 가라 앉혀야 한다.

몸과 마음은 하나이다. 바른 자세와 편안한 마음으로 자연스럽게 글씨를 쓰다 보면 우리들의 정서에도 좋은 영향을 줄 것이다.

바른 자세

필자는 배드민턴을 근 20여 년 해 왔고 배드민턴 레슨을 하면서 바른 자세와 라켓 잡는 법을 오래도록 익혔다. 이렇듯 도구를 사용한 운동에는 자세와 도구를 정확히 사용해야 실력이 향상되듯이, 글씨를 쓰는 데도 자세가 올바르고 붓을 정확히 사용할 줄 알아야 바른 글씨를 쓸 수가 있으며 피곤함도 덜 수가 있다.

서서 쓰는 자세

서서 글씨를 쓰면 더욱 명확하게 종이에 써지는 글씨를 확인할 수가 있다.

① 먼저 마음을 편안하게 하고 기를 고르게 하며 기운을 안정시킨다.

② 붓을 종이에 대기 전에 먼저 입을 다문다.

③ 숨을 쉬면서 의식적으로 기를 가라앉힌다.

④ 시선은 깊이 숙이지 않고 적절하게 고개를 떨구듯 하는 것이 좋다.

⑤ 한 손은 약간의 힘을 주어 자연스럽게 책상에 놓고 붓 잡는 손에 힘이 들어갈 수 있도록 해주어야 한다.

⑥ 양발은 어깨 넓이로 벌리고 척추 끝부분에 힘을 실어 단전으로 모아지는 기운을 느끼면서 어깨를 통하여 팔꿈치와 손에 이르도록 한 다음 열 손가락으로 기를 통하게 한 후 서서히 붓을 움직여 붓 끝에 모든 것이 집중하도록 한다.

서서 쓰는 자세

명인 명장의
캘리그라피

앉아서 쓰는 자세

앉은 자세를 바르게 하려면
① 두 발을 가지런히 모으고 척추를 곧게 편 다음
② 두 어깨에 힘을 골고루 안배한 후
③ 한 손은 책상에 살짝 놓고 다른 한 손은 책상과 90도 내로 이루어
　글씨를 써야 한다.
　앉아서 글씨를 쓰게 되면 글자의 점과 획이 착각을 일으키게 할 뿐 아니
라 글자의 형태도 맞지 않을 뿐더러 생동감을 이루기가 어렵다. 역대 서
예가들은 큰 글씨를 쓸 때에는 현완법의 자세를 취하여 작품을 만들었다.
　팔의 자세를 완법이라 하는데 3가지 완법을 익혀보자.

앉아서 쓰는 자세

팔의 자세

침완법枕腕法

왼 손등 위에 오른손의 팔목을 베개 해서 오른 손목을 책상 위에 대고 쓰는 것을 말한다. 팔의 유동성이 적어 작은 글씨를 쓸 때 사용한다.

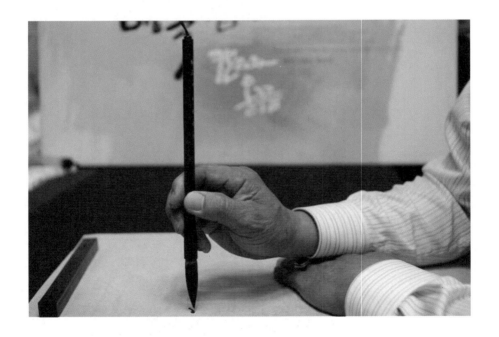

명인 명장의
캘리그라피

제완법 提腕法

팔꿈치를 책상에 대고 오른 손목을 들어 올려 자연스럽게 팔목을 움직이면서 쓰는 것을 말한다.

작은 글씨와 중간 정도의 글씨를 쓸 때 사용하지만 팔이 움직일 수 있는 범위가 작아 많이 사용은 하지 않는다.

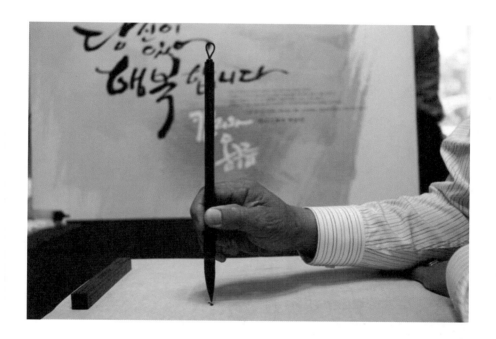

■ 현완법懸腕法

팔에서 팔꿈치를 모두 들고 책상에 대지 않고 쓰는 법을 말한다.

가장 일반적인 완법으로 책상과 팔은 평행을 유지하고 자유롭게 팔을 움직이면 붓도 바르게 되며 막힘이 없이 물 흐르듯 글씨를 쓸 수가 있다.

캘리그라피를 쓸 때에도 움직임이 다양하기 때문에 자연스럽게 쓰려면 현완법을 많이 사용한다.

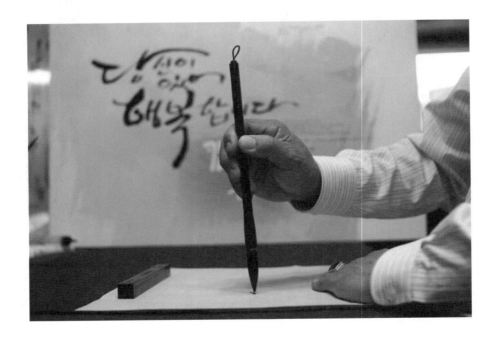

붓 잡는 법 →

붓 잡는 법

단구법單鉤法

단구單鉤란 '단포'라고도 한다. 펜을 잡는 방법과 같다. 엄지와 검지로 붓을 잡고 중지로 붓대를 받치는 것이다.

단구법을 사용하면 낮게 잡을 수는 있어도 세 손가락이 손바닥을 막고 있어서 텅 비게 할 수 없을 뿐만 아니라 움직이기에도 불편하기 때문에 많은 이들이 이 방법을 꺼리고 있다. 아주 작은 글씨를 쓸 때 용이하다.

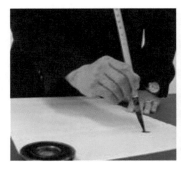 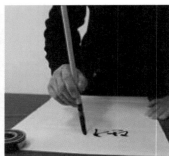 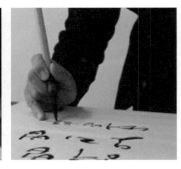

■ 쌍구법雙鉤法

쌍구雙鉤는 '쌍포雙包'라고도 한다. 엄지·검지·중지로 붓을 잡고 나머지 두 손가락으로 붓대를 받치는 것이다.

명인 명장의
캘리그라피

다섯 손가락이 힘을 균등하게 하기 때문에 옛날부터 많은 사람들이 쌍구법으로 글씨를 썼다. 큰 글씨, 작은 글씨 등 다양하게 쓸 수가 있다.

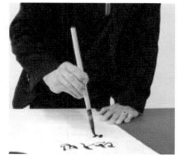
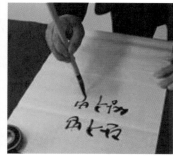
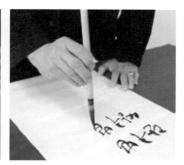

■ 오지법五指法

오지법은 매우 큰 글씨를 쓰는 데 알맞은 집필법이다. 엄지손가락과 나머지 네 개의 손가락을 모아서 마주 잡고 쓰는 방법으로, 대개 큰 붓을 잡고 큰 글씨를 쓸 때 취하는 자세이며 힘 있는 글씨를 쓸 수 있다.

제1지와 제2지의 관절을 꺾어서 손끝으로 붓을 힘 있게 잡은 다음 제3지를 제2지에 나란히 붙여대고 제4, 5지를 붓대 안쪽에 댄다. 이때 다섯 손가락의 모든 마디는 다 같이 꺾여야 하며 이렇게 해서 만들어지는 손바닥 안쪽의 공간은 최대로 넓어져서 붓을 더욱 단단히 잡을 수 있게 된다. 이렇게 집필하였을 때 다섯 손가락 중에서 제1, 2, 3지는 주로 붓을 안으로 당기는 작용을 하고 제4, 5지는 붓을 내어 미는 역할을 하게 된다. 다섯 손가락의 특징을 살려서 집필하는 것이므로 붓의 작용이 가장 원활하여 더욱 충실하게 글씨의 획을 쓸 수 있다.

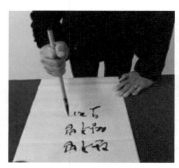
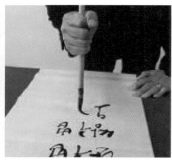
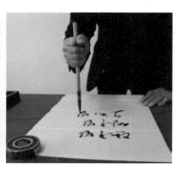

네 번째 마당

캘리그라피의 시작

알아두기(중봉)
선 긋기
자음
모음
서체
ㅡ 한글
ㅡ 영어
ㅡ 한문
다양한 응용

누나
혐리에게
쓰러졌을때
있어도
괜찮아
앞으로
나아가고
있으니까
하려는게

중봉 中鋒

알아두기

운필이라 함은 글씨를 쓸 때 붓을 대고 옮기고 떼는 방법을 말한다. 간단히 말하면 점을 찍고 획을 긋는 방법이다. 많은 운필법이 있지만, 그중에서도 중봉만은 꼭 알아두자.

중봉이라 함은 붓대 筆鋒를 곧게 세우고 붓끝을 가운데로 오게 하여 어느 한쪽으로 치우치지 않는 상태를 말한다.

중봉으로 글씨를 써야만 점과 획이 중앙에 위치하며 서법에 글씨가 좋고 나쁨이 나타난다.

"중봉을 하지 못하면 좋은 붓으로도 졸렬한 글씨를 쓰게 되니 글씨의 좋고 나쁨은 바로 중봉을 하느냐 못하느냐에 달려 있다."라는 말이 있듯이 현대 서법에도 꼭 지켜야 할 서법 중에 하나이다.

초보자는 더욱 중봉을 유지하면서 글씨를 쓰는 것에 유의하여야 하고 캘리그라피를 배우는 사람들이라고 중봉을 무시하고 쓰면 진정 좋은 글씨를 쓸 수가 없다. 중봉이 살아야 제대로 된 선과 획을 볼 수 있는 것이다.

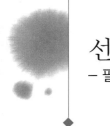

선線 긋기
– 필압, 속도, 선 · 응용

우리의 모든 문자는 점과 선으로 구성되어 있다. 가장 처음의 기초가 선에서 시작되는 것이다.

철학자 피히테의 기초학 이론에서 "모든 학문에는 3가지 기본원칙(1. 정립의 원칙 2. 반정립의 원칙 3. 근본의 원칙)이 있다."라고 했다. 즉, 수학을 하려면 그 기본인 + × − 를 알아야 하고, 모든 운동을 배우려면 그 운동의 기본을 배워야 하는 것처럼, 그 기본에 바로 서지 않으면 곁길로 가게 된다.

서예의 선에서는 살아 있는 선과 죽어 있는 선이 있다고 공부를 한다. 어떤 선이 살아 있고 어떤 선이 죽어 있는가 살펴 보자.

다음에 보이는 사진과 같이 선을 구별할 줄 알아야 다른 글씨를 이해할 수 있고 잘된 것과 잘못된 것을 분별할 수 있기 때문이다.

선을 그을 때 시작되는 곳이 뾰쪽하게 나오는 것을 방지하기 위하여 역입逆入을 한다. 역입과 동시에 붓끝이 선의 중앙에 지나가도록 하는 것이 중봉中鋒이라 하며 가장 중요한 연습이 되어야 한다. 붓은 윗부분에서 먹물을 가득 머금고 선이 그어져 가는 데로 먹물이 내려 옴으로 자신의 손 놀림의 속도에 따라 선의 모양이 달라지게 된다. 또 선을 긋고자 붓을 지면에 대는 순간 호흡은 멈추어야 되며 선이 끝이 나고 숨을

쉰다. 선의 굵기와 농담, 갈필 등의 표현은 많이 연습해 보는 것 외에는 내 것이 될 수 없다는 것을 생각하고 많이 그어 보고, 써보는 것이 한 발 앞서 가는 길이다. 캘리그라피에서는 한자서예와 한글서예의 것을 다 배제하고 ㄱ, ㄴ의 부분에 꺾는 것을 최선의 연습이라 표기한다. 다음의 사진을 보고 많은 연습을 해서 바르게 쓰고 아름답게 쓰는 우리 글자가 되었으면 하는 바람이다.

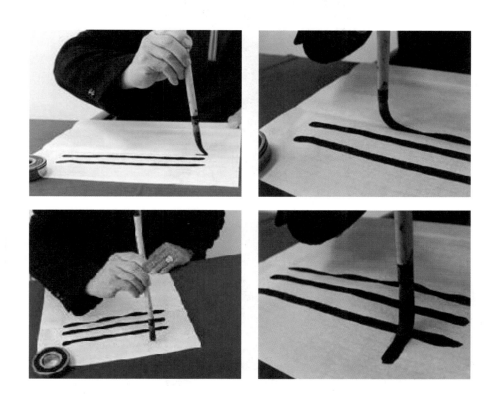

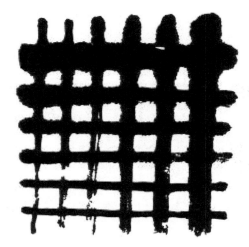

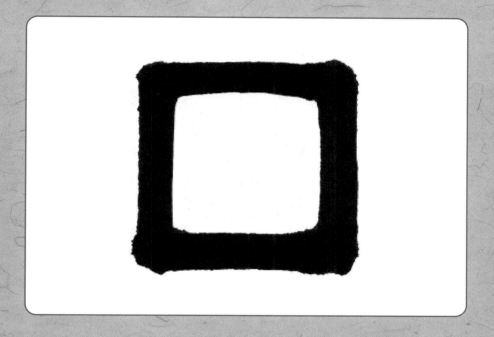

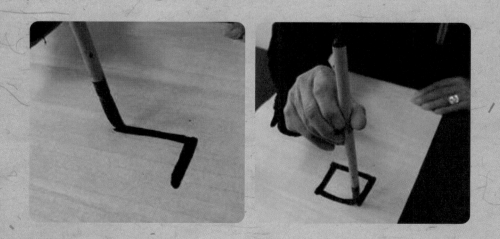

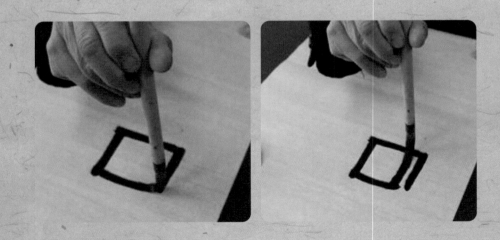

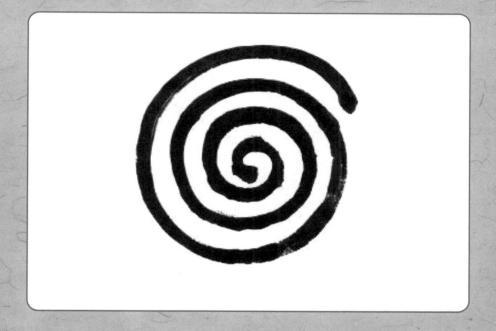

자음

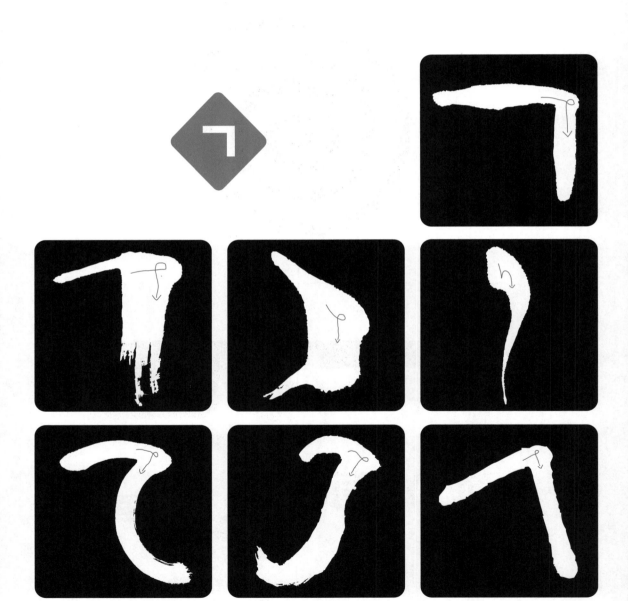

명인 명장의
캘리그라피

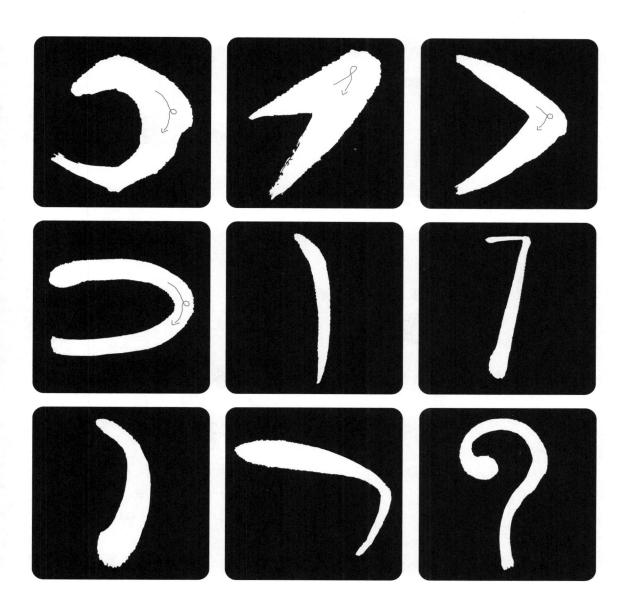

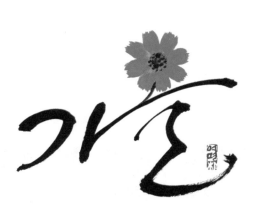

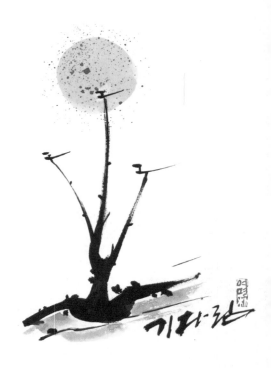

기다림

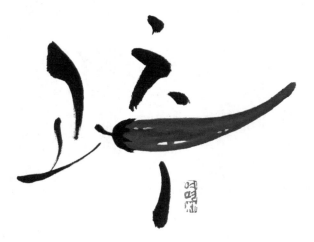

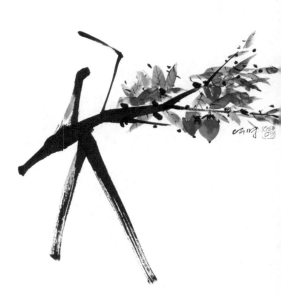

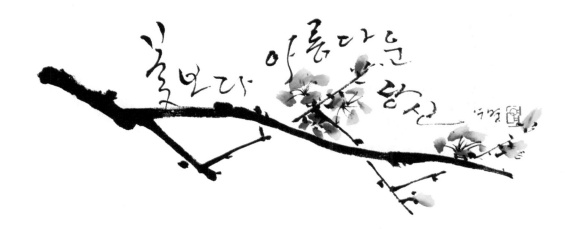

꽃보다 아름다운 당신

겨울은 먼저 웃지 않는다

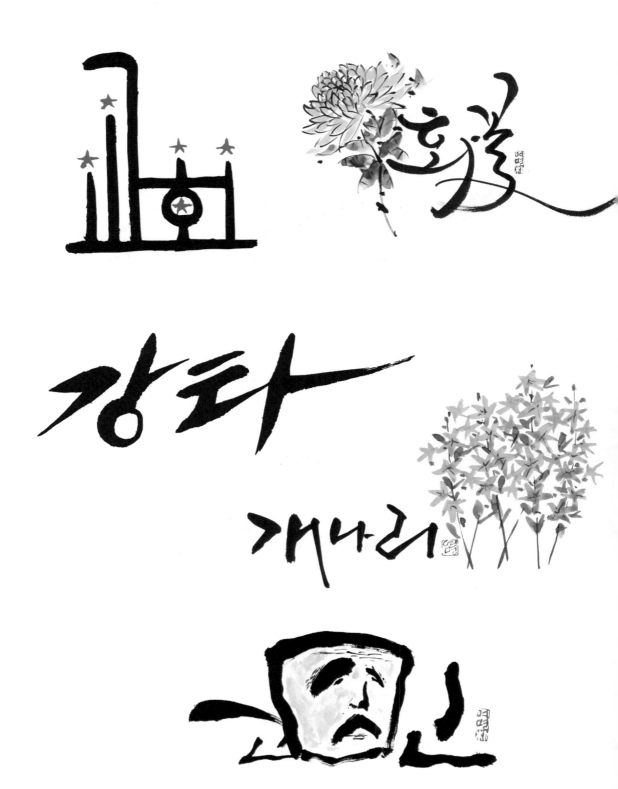

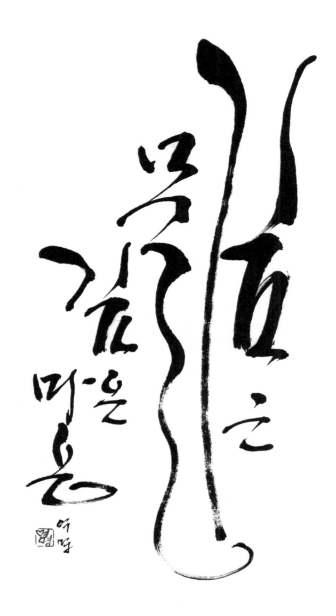

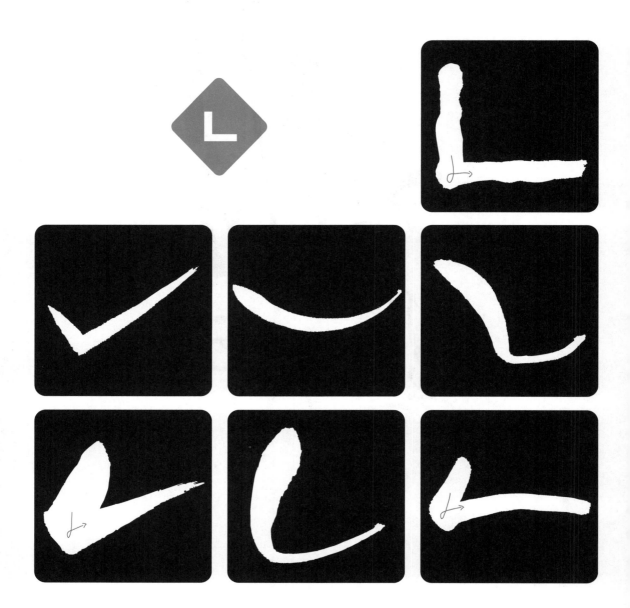

명인 명장의
캘리그라피

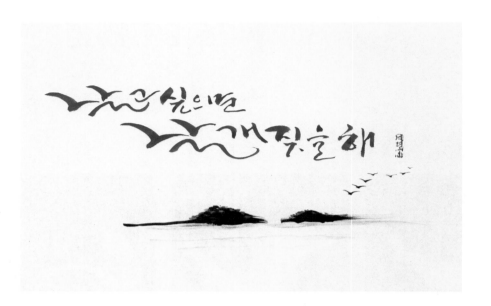

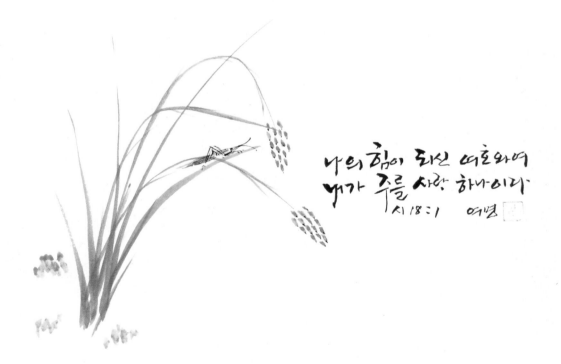

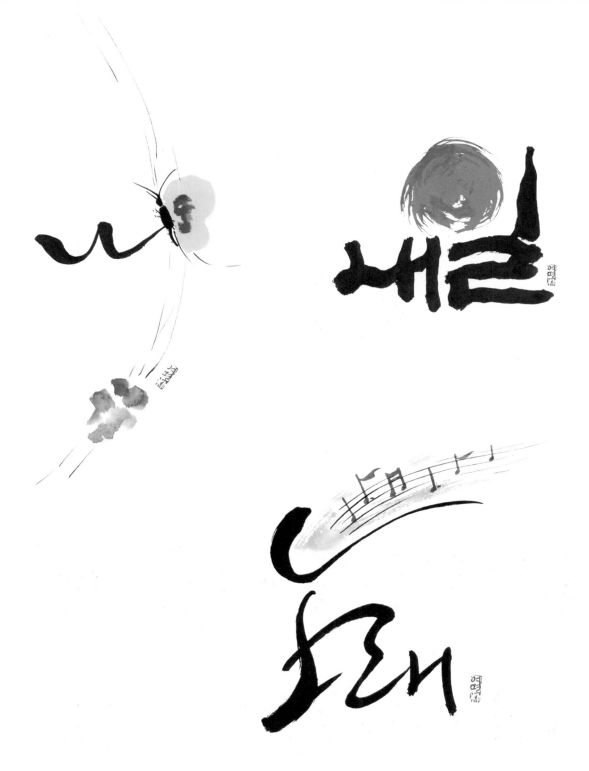

널사랑해

낮잠

내마음의 표현

내 마음의 표현

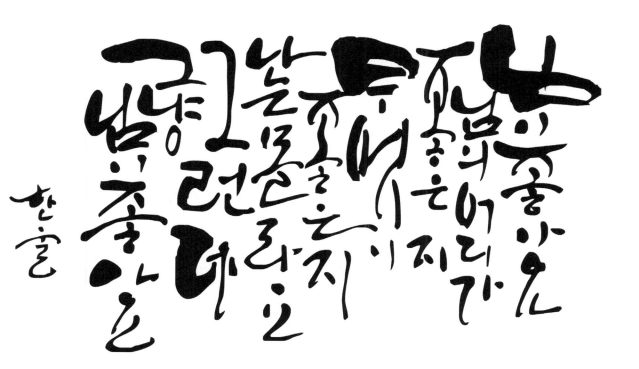

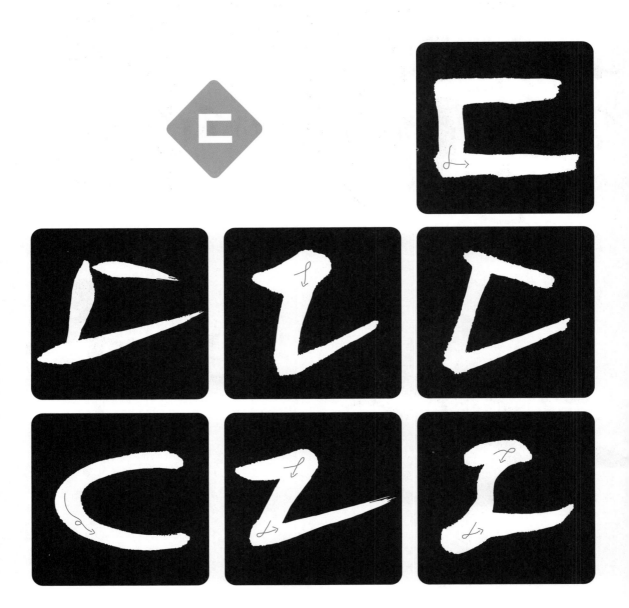

명인 명장의
캘리그라피

당신이그립다

당신의 꽃이 되고 싶다

행복해줄게

당신은 참 좋은
사람 입니다
천 번을 보아도
미더운 당신은
사랑 입니다

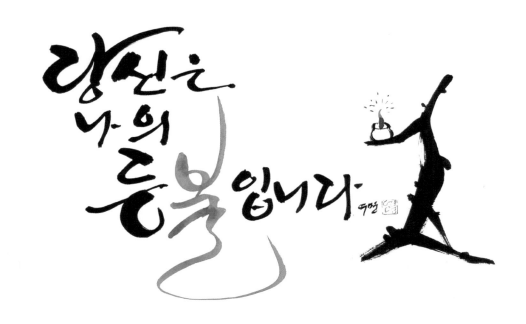

당신은 나의 등불입니다

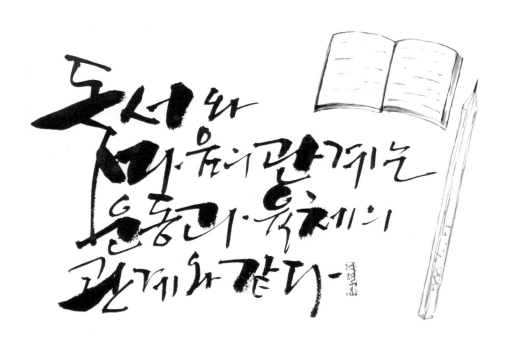

독서와 마음의 관계는 운동과 육체의 관계와 같다

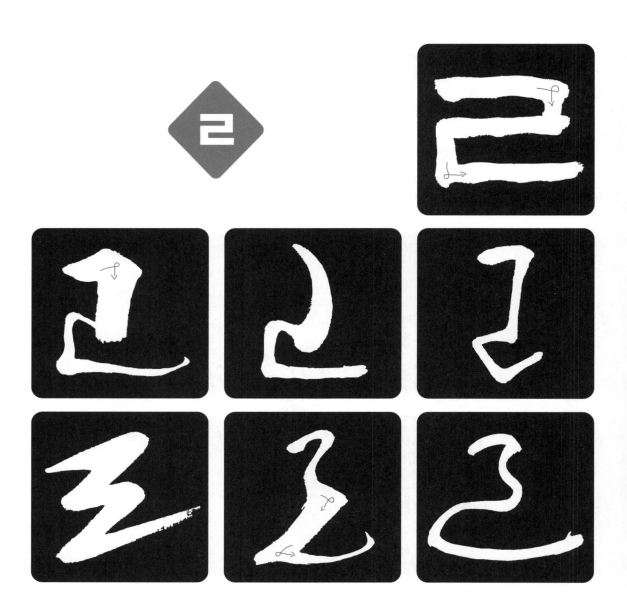

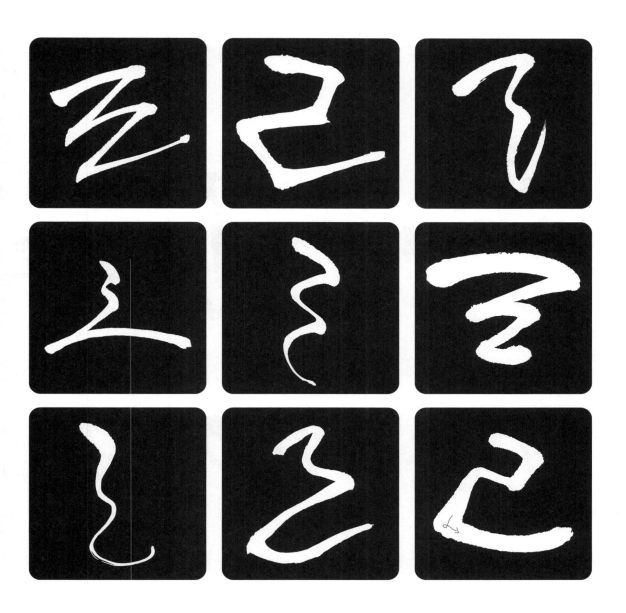

타일랑 레몬

횃다리 그때로도

라스베가스

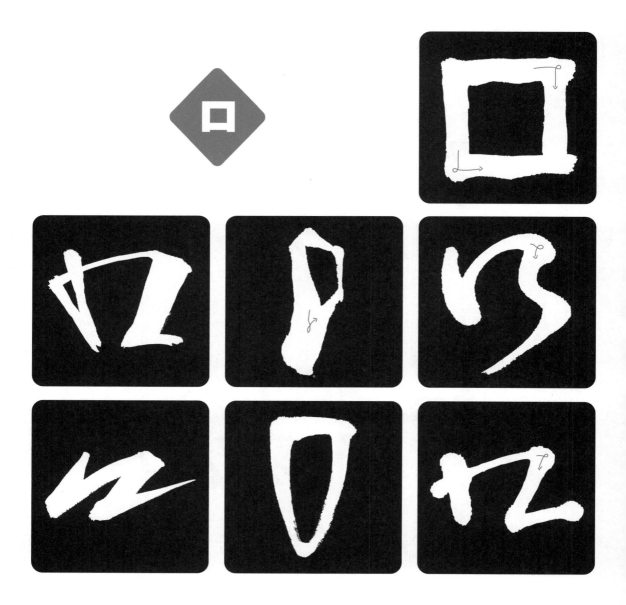

명인 명장의
캘리그라피

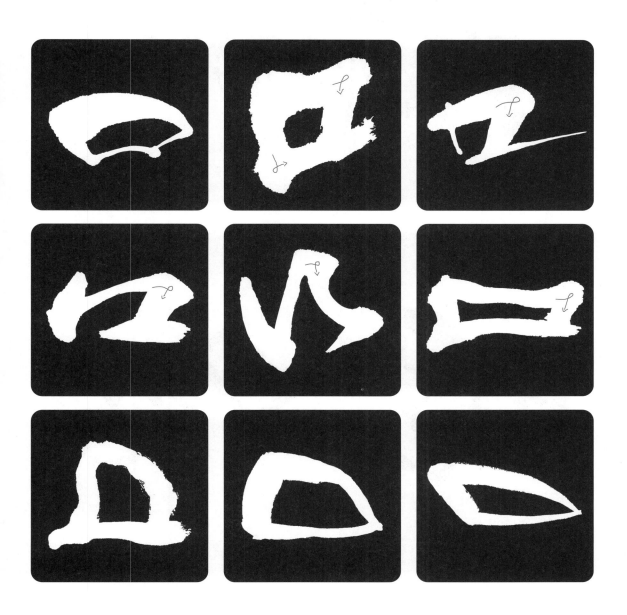

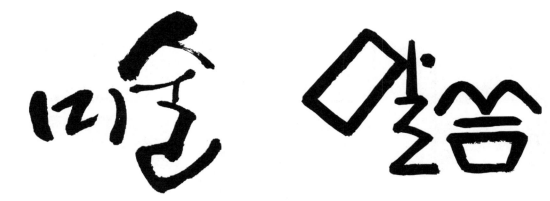

않는 얼로이룸답게

미술 말씀

명인 명장의
캘리그라피

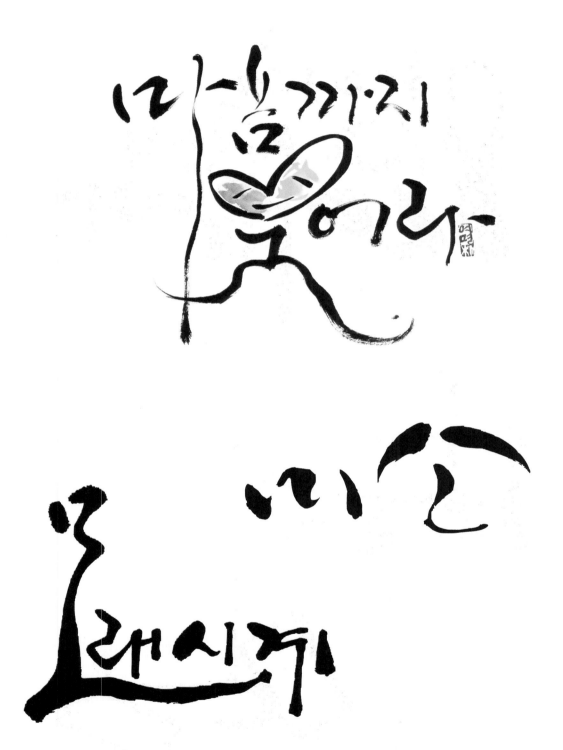

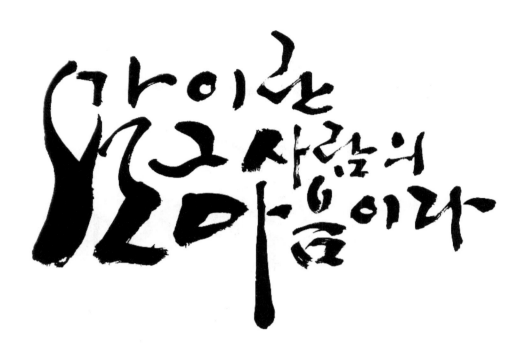

값이란 그 사람의 마음이라

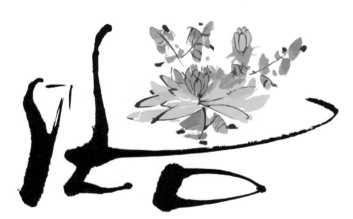

기쁨이 바뀌어지면 숨이 바뀌어진다 여명明

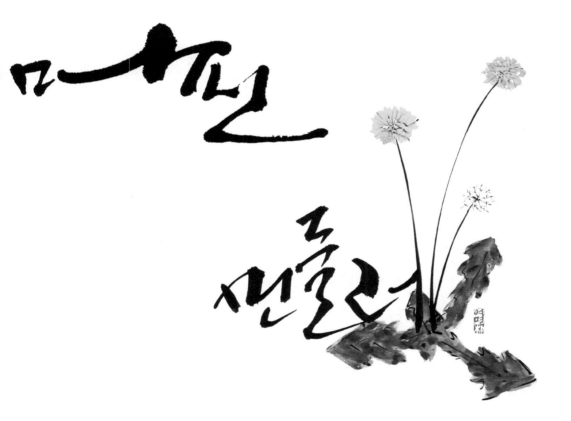

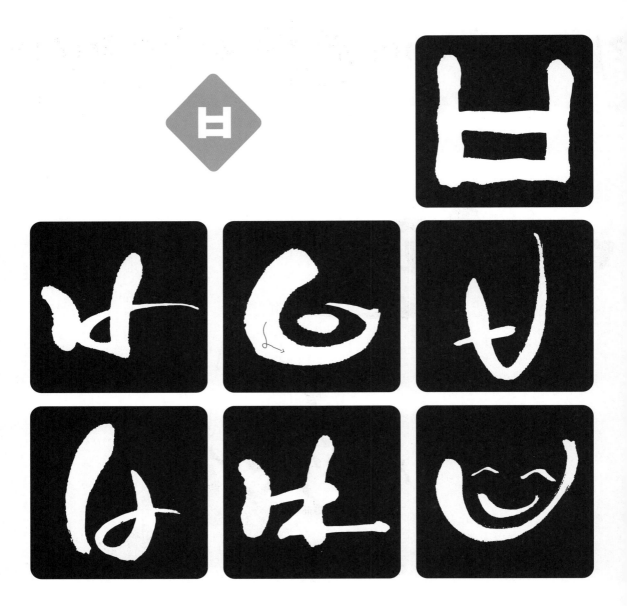

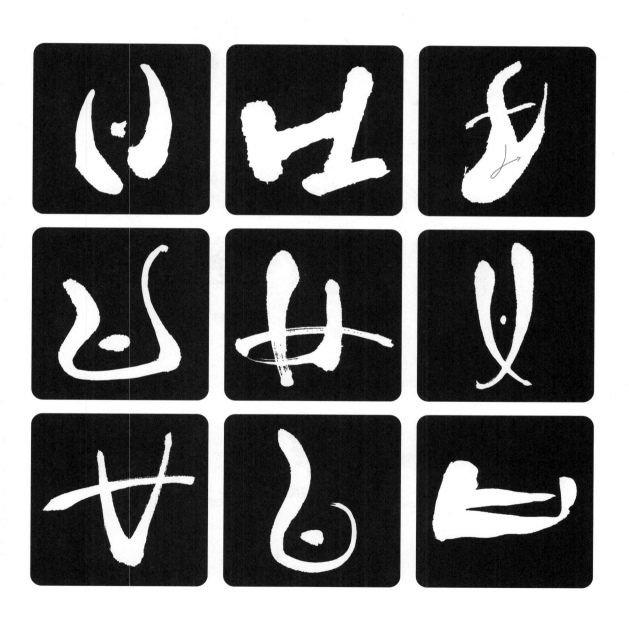

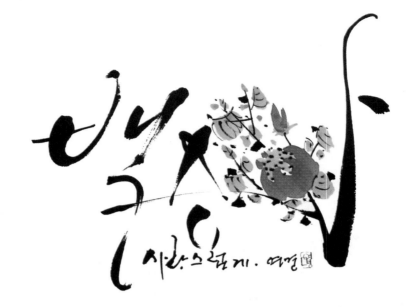

사랑으럽게. 여경

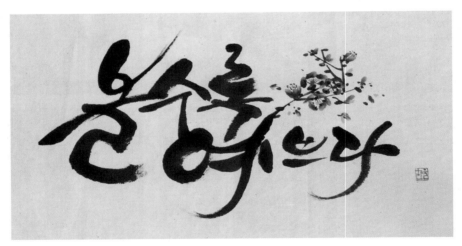

여경

빛두천성

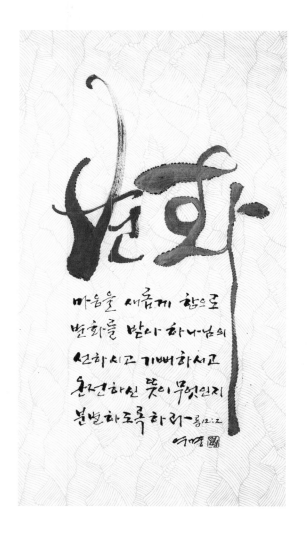

마음을 새롭게 함으로
변화를 받아 하나님의
선하시고 기뻐하시고
온전하신 뜻이 무엇인지
분별하도록 하라 ─롬12:2

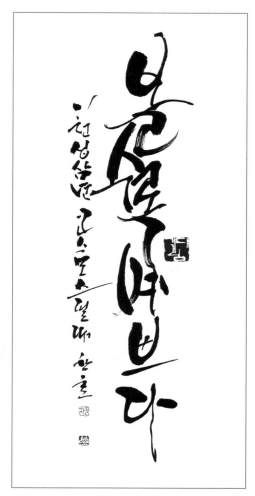

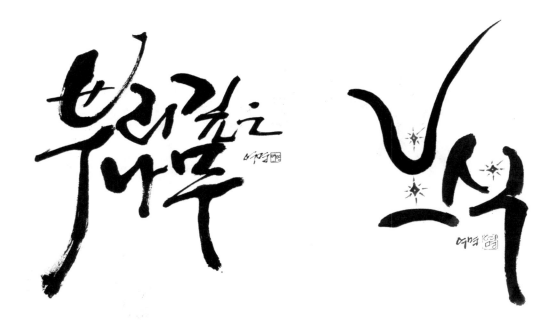

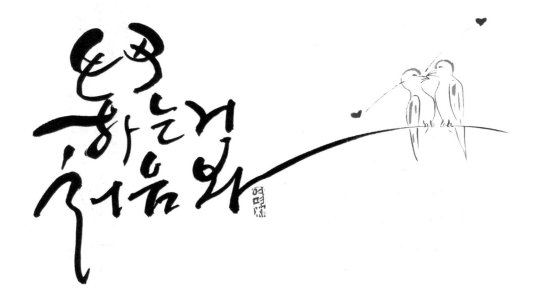

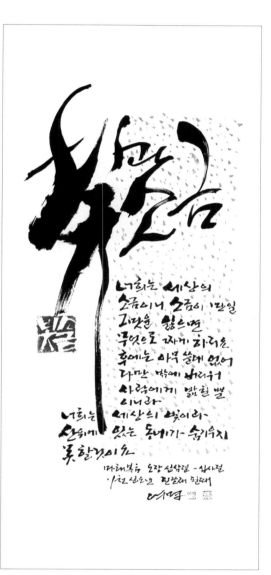

너희는 세상의
소금이니 소금이 만일
그맛을 잃으면
무엇으로 짜게 하리요
후에는 아무 쓸데 없어
다만 밖에 버리어
사람에게 밟힐 뿐
이니라
너희는 세상의 빛이라
산위에 있는 동네가 숨기우지
못할것이요

마태복음 오장 십삼절 ~ 십사절
이천 십오년 린정애 편지
어영

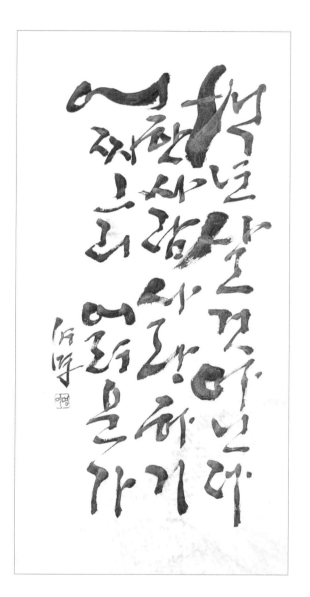

명인 명장의
캘리그라피

산열기 세상

여겨 고광화
여여

나무

시원한 콩나물국이
먹고 싶어요

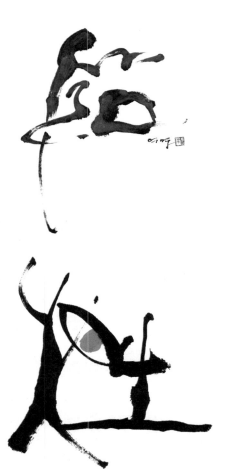

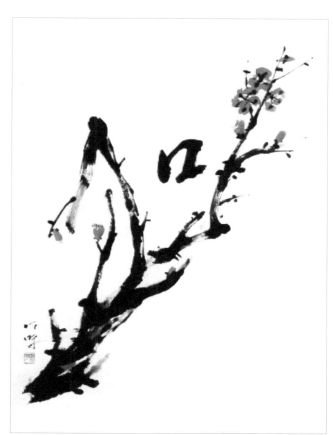

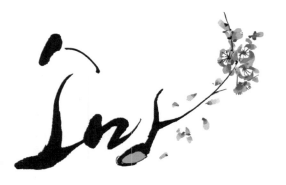

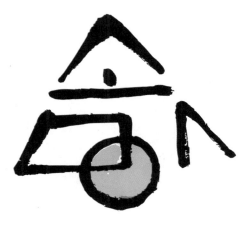

명인 명장의
캘리그라피

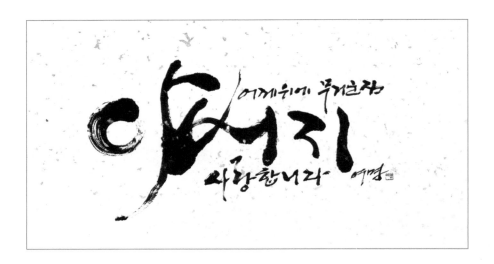

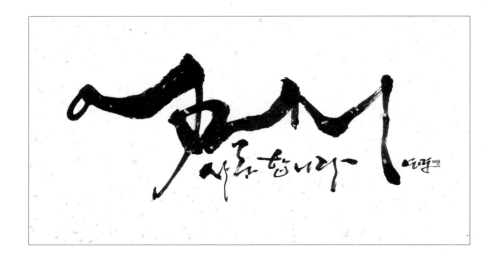

왼이픈 웃북픈 가장 쉴 피화픈 찾픈 사람이 가장 행복한 사람이라

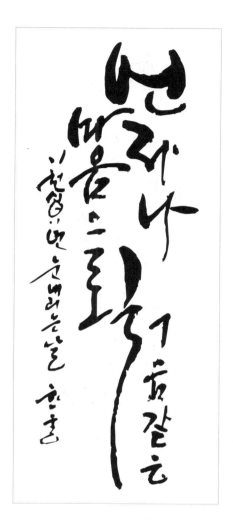

번러나 빠움픈 되시 ㅣ천야연 흐비러픈글 흐흐 ㄱ흠잘흐

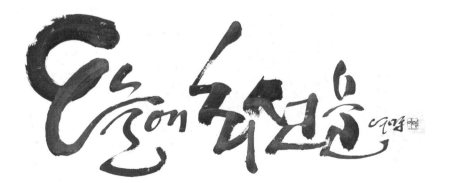

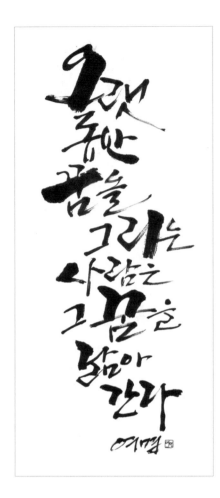

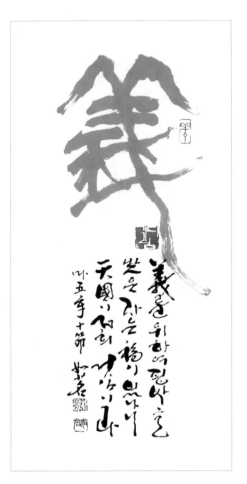

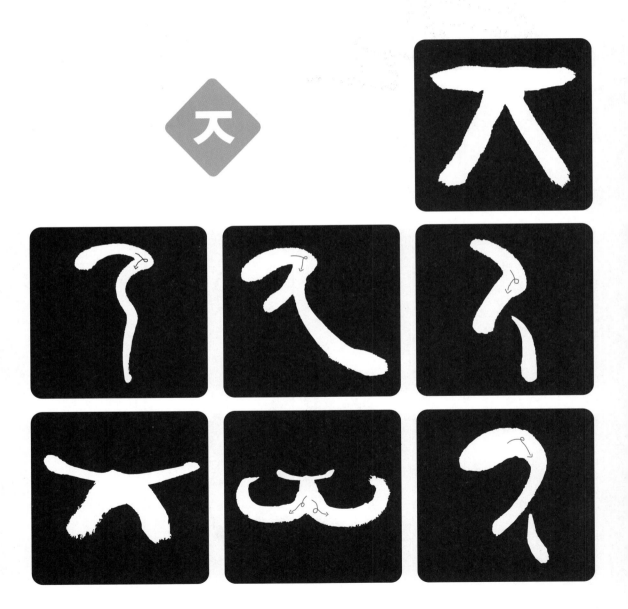

명인 명장의
캘리그라피

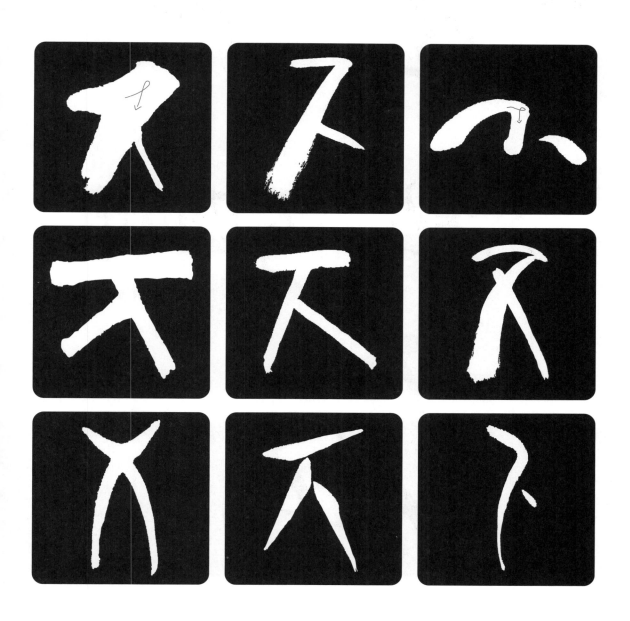

점점 그
무너져가는다

영원히를잇어
당신께으하는나눈날

진달래

공순리

주여 나를 도우소서

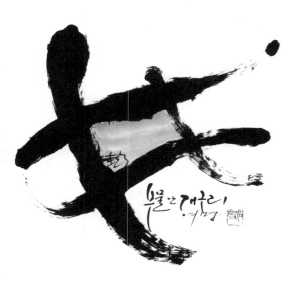

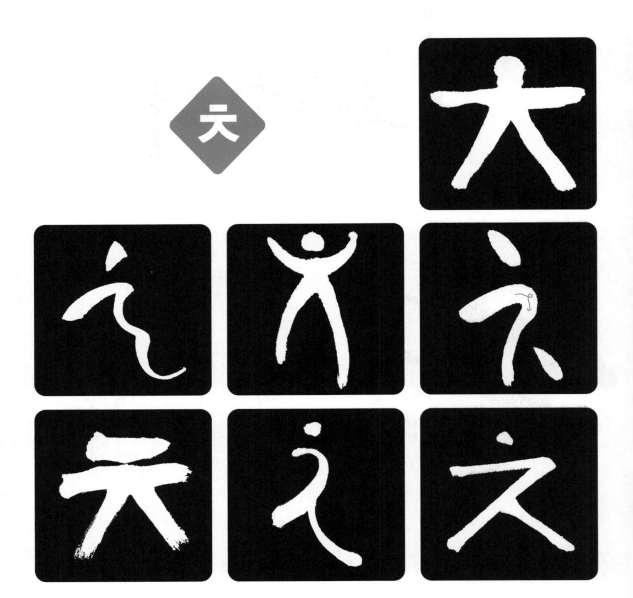

명인 명장의
캘리그라피

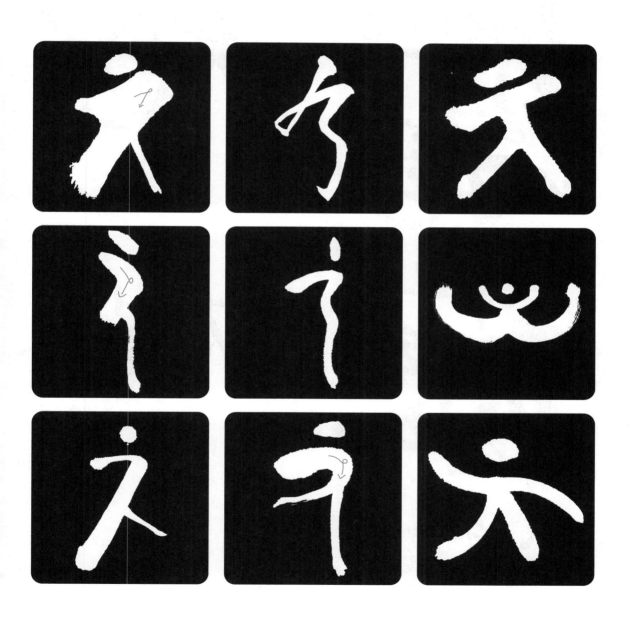

끝없는 밤을 여울 없는 독례와 같다

상소

처결을

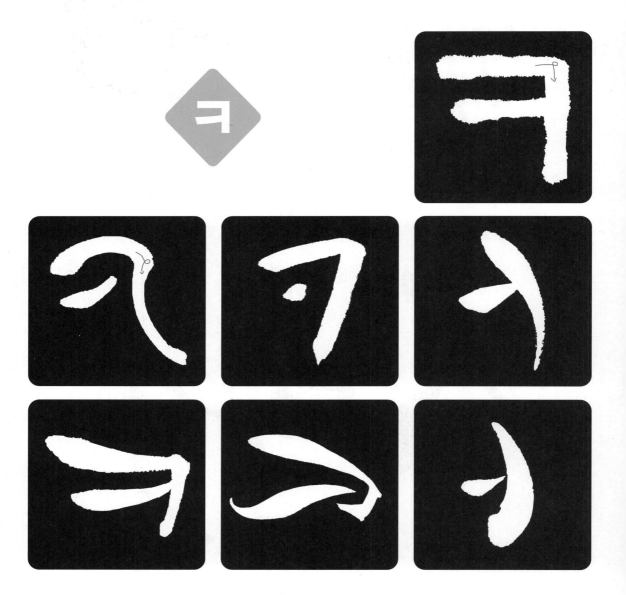

명인 명장의
캘리그라피

이겨내자

근로사

호시스

콜라

가새불량가

카네이션

캥거루

커피

네잎

호박

지우라

명인 명장의
캘리그라피

라이밍

타조 타잔

학우콩

명인 명장의
캘리그라피

태권도

토종꿀

두다리

명인 명장의
캘리그라피

명인 명장의
캘리그라피

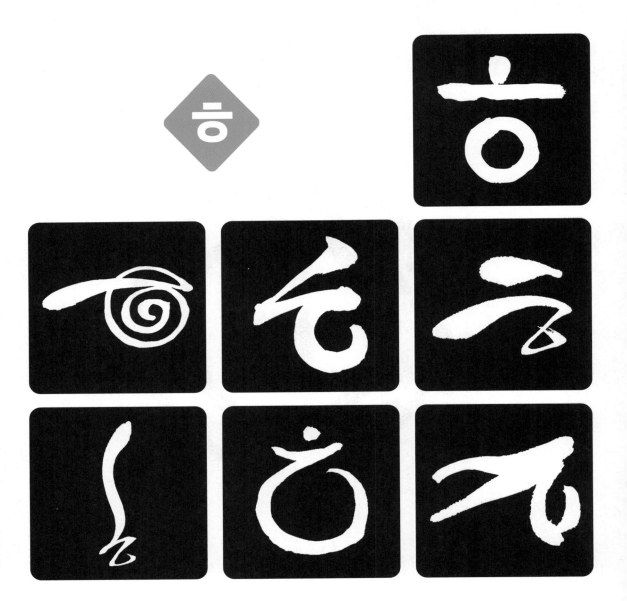

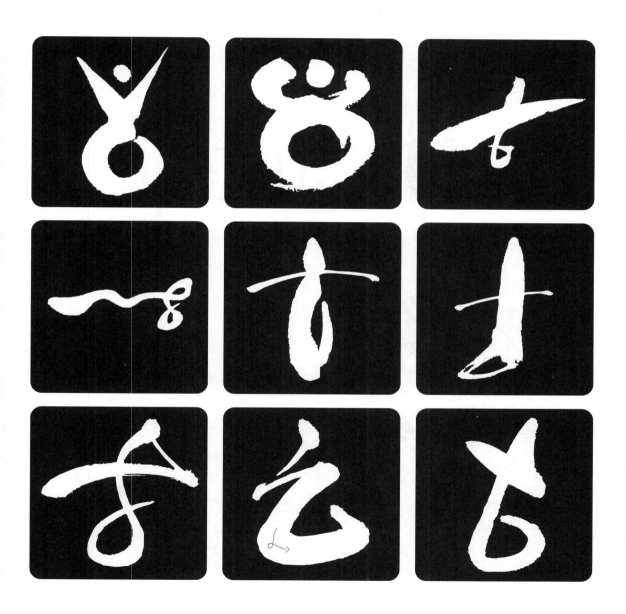

사♥랑
연화

행복해줄게

흔들리지
않고 피는
이 없더
있으랴

행복 화정

모음

ㅏ

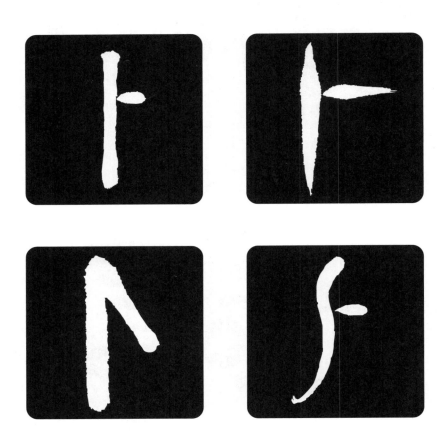

명인 명장의
캘리그라피

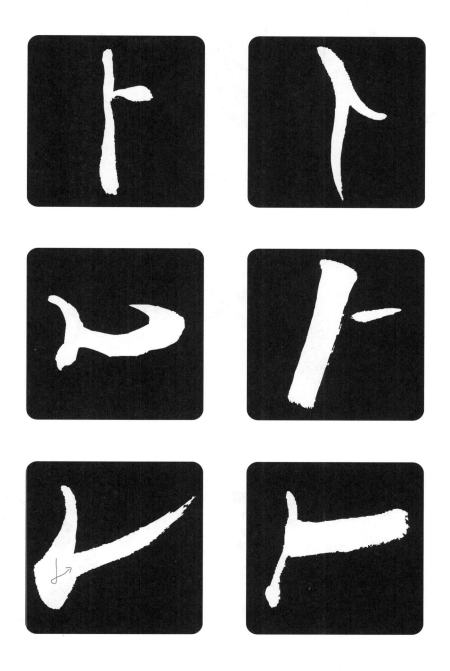

사랑 안에 두려움이 없고
온전한 사랑이 두려움을
내어 쫓나니 두려움에는
형벌이 있음이라
두려워하는 자는 사랑 안에서
온전히 이루지 못하였느니라
요일서 4:18
여명 [印]

찬란한 꽃을 덮느니라 여명 명

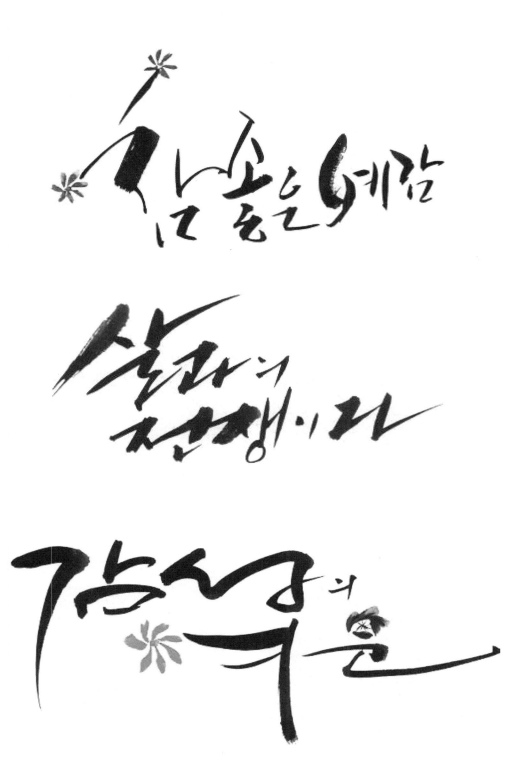

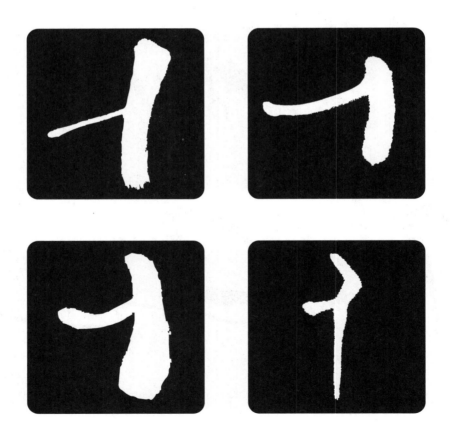

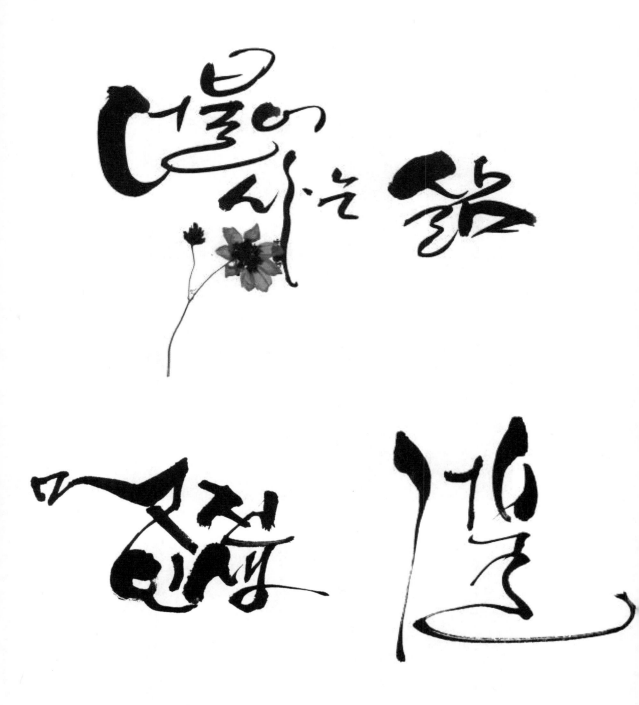

더불어 사는 삶

더불어 인생

별

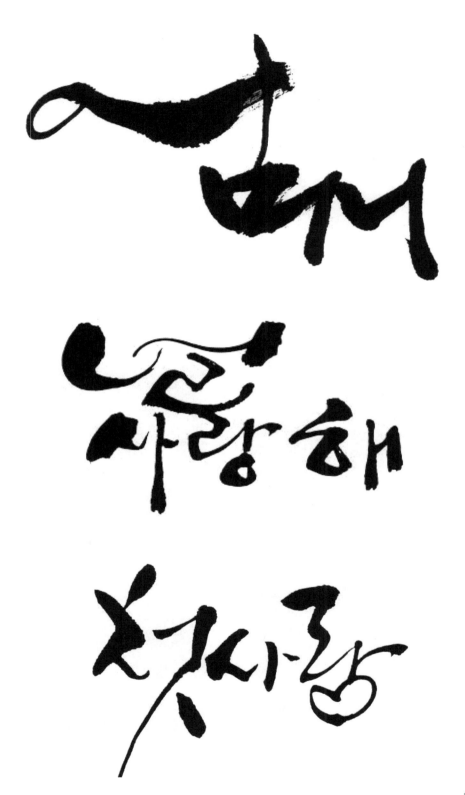

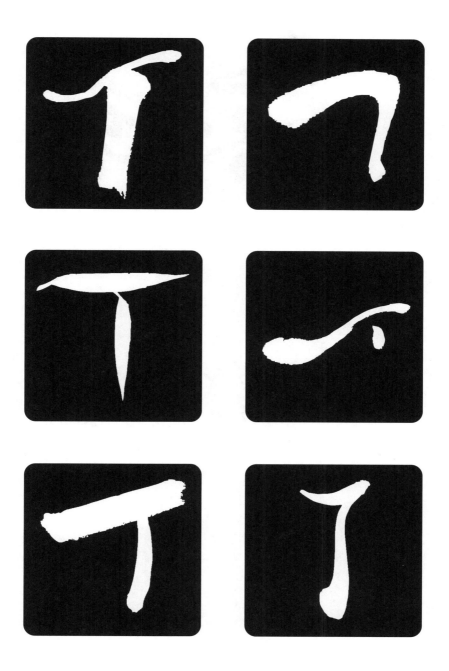

명인 명장의
캘리그라피

명인 명장의
캘리그라피

기다리

빵

피아노

서체 응용 변화
– 한 문장을 다양한 서체로 응용

동분이에
가젔런때가
있어도
아 괜찮아
앞으로
나에게
있으까
설라는거지

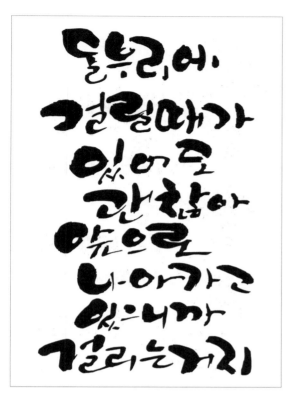

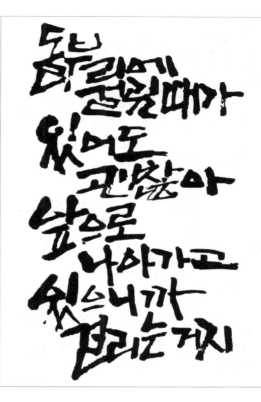

돌부리에
걸릴때가
있어도
괜찮아
앞으로
나아가고
있으니까
걸리는거지

돌뿌리에
걸릴때가
있어도
괜찮아
앞으로
나아가고
있으니까

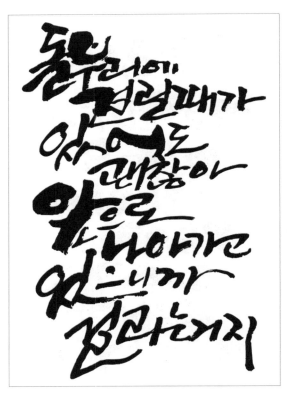

돌뿌리에
걸릴때가
있어도
괜찮아
앞으로
나아가는
있으니까
걸리는거지

걸리
는
거지

있
으
니
까

나
아
가
고

앞
으
로

있
도
괜
찮
아

걸
을
때
가

돌
뿌
리
에

돌부리에 걸렸을때가
있어도 괜찮아
앞으로 나아가고
있으니까 걸리는거지

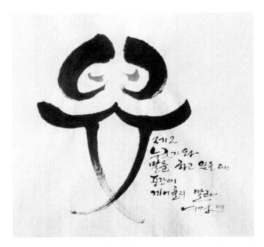

제2
늑기가 오뉴
말을 하고 있을 때
주관에
끼어들지 말라
이명

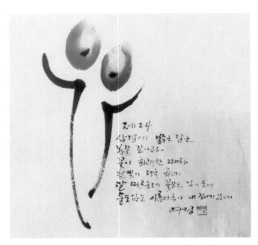

제14
남겼에 밝은 달은
봉홍 같아라
꽃이 화려한 때라
달빛이 더욱 곱게
말 떠오르는데 봉홍이 넘이 오네
들도많은 아름마음이 내 짐기 같네
이명

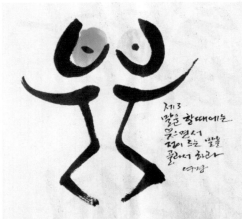

제3
말을 할때에는
웃으면서
집이 듣는 말들
골라서 하라
이명

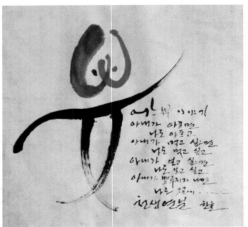

여보뭐 이야기
아내가 아프면
나도 아프고
아내가 먹고 싶으면
나도 먹고 싶고
아내가 면고 싶고
나도 보고 싶고
아내가 뿌리기 나면
나도 집어.....
인생연본 한울

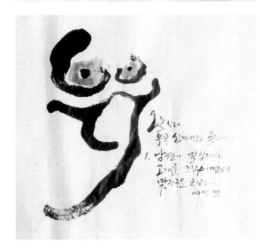

오늘하루
여보당신 웃어나
1. 남편이 말할때는
고개를 끄덕이면서
맞장구를 치라
이명 연

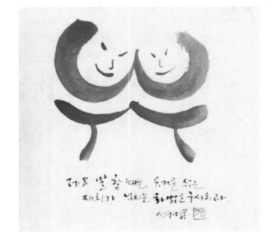

제8 말 할때는 듣거룰 하는
자세가 반지를 화방은 주시하라
이명

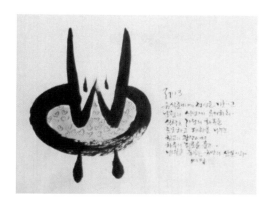

제13
...음식솥에게 적응을 ...하고
냉장고 씨앗...에 음여하고...
생활...가... 해로운...
음료하고 과...을 먹으로...
청...과 칼로...에...
하루...가 흐름을 줄이...
...해의 ...음으로 ...적의 ...성...니
...

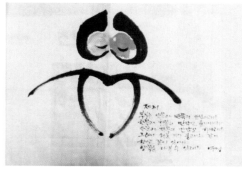

제21
부모의 ...으로 ...록을 ...세우...니...
...의 ...을 ...안의 ...해...니...
...의 ...의 ...을 ...니...
그...니 ...로 ...이 ...니...
...을 ...부속 ...라 ...

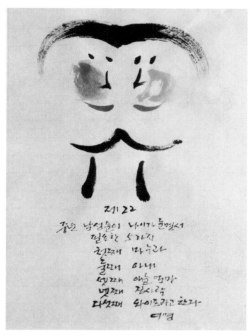

제22
중요...남...들이 나이가 ...멸...서
...한 5가지
첫째 ...나...라
둘째 ...니
셋째 아들 ...마
넷째 ...시름
다섯째 ...라고 한다
...멸

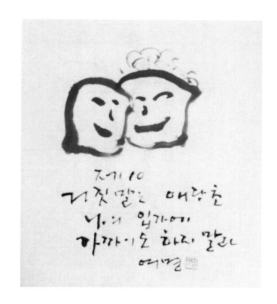

제10
거짓말은 애랑춘
나의 입가에
가까이도 하지 말라
...멸

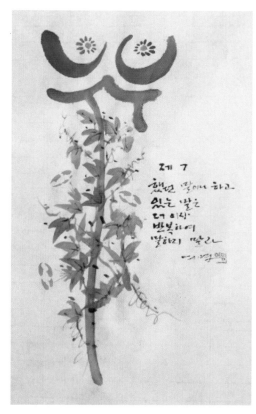

제7
...말이나 하고
있는 말은
더 이상
반복하여
말하지 말라
...멸

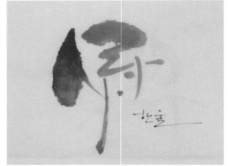

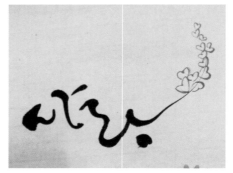

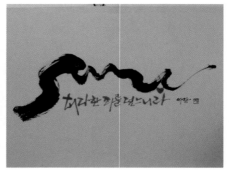

명인 명장의
캘리그라피

다섯 번째 마당

다양한 응용

◆ 돌에 영원히 아로새기는 예술

전각篆刻은 서화에서는 없어서는 안 될 중요한 용구이며, 또 하나의 예술이라고 할 수 있다.

서예작품이나 그림에 전각(낙관)이 찍히지 않으면, 미완성 작품이라고 생각하게 되며, 누구 작품인지도 구분할 수가 없다. 이 때문에 작가들은 전각에 자신의 분신처럼 많은 애착을 두고 있는 것이 사실이다.

본인이 스스로 전각을 새기지 못하는 예술가는 값비싼 전각에 힘들어하기도 한다. 왜냐하면 전각은 1인 1점이 아니며 크고, 작고, 우회, 좌회 또는 유인 등으로 다양하게 소장하게 되기 때문이다.

작가들에게 있어서는 전각이라는 말보다 낙관이라는 단어에 더욱 낯이 익다고 할 수 있다.

낙관이란 낙성관지落成款識의 준말이다.

작가가 작품을 완성하였을 때, '내 것'이라는 표식을 하게 된다.

유화에서는 사인SIGN으로 표기하는 것과 같다.

또한 전각은 독특한 품격을 지닌 예술이다. 더욱이 전각과 서예와 인장은 일상에서 불가분의 관계를 맺고 있다.

전각과 인장은 전서를 위주로 하고 있으나 때로는 예서나 해서, 그리고 현재는 한글의 경우 캘리그라피 같은 부드러운 서체를 사용하기도 한다. 이 때문에 전각을 하려면 먼저 문자에 관한 공부와 서체에 관한 공부가 많이 필요하다.

조각 예술의 특색은 서예를 기초로 해야 발전할 수 있다. 그러므로 서

예, 회화, 전각, 인장 등은 꾸준한 노력으로 발전하고 있다고 본다.

그 다음으로 돌을 끊고 밀어 새기는 기술의 습득이 필요하다.

이것들은 서로 고유한 특성이 있으면서도 예술적인 관점에서 보면 공통점을 지니면서 함께 가고 있다.

전각을 할 때, '칼을 사용하는 것이 붓을 움직이는 것처럼 해야 한다.'고도 했다.

전각가들의 작품을 보면 글자들의 호흡이 고르고, 한없이 부드러우며 굳센 강철과 같고, 잘 어우러진 도안을 보는 것 같다.

이름을 새긴 전각 작품에는 작가의 개성과 기질이 나타나고, 심지어는 그 이름에서도 독특한 맛을 느끼게 하여 품격을 높여준다.

전각이란 조형이 잘 이루어지는 전서篆書를 돌, 나무, 옥, 금속, 상아 등의 작은 공간에 문자를 조형적으로 배열하여 칼을 대어 새기는 것으로, 인印이라는 한정된 세계에 사람들의 정성을 조각하는 동양 예술의 극치이며, 독자적 장르의 순수예술을 말한다.

오늘날에는 동양 특유의 예술정신이 살아 숨 쉬는 인간의 가장 원초적인 의사 표현의 수단이다.

한자 서체 중 하나인 전서를 활용하는 이유는 전서가 조형성이 가장 풍부하기 때문이다. 또한 새김의 역사는 신석기 시대의 암각화로 거슬러 올라갈 정도로 그 뿌리가 깊다.

그러나 지금에 와서는 문자 대상을 한정하지 않고 각종 서체, 문양, 인간의 폭넓은 감성을 새겨 새롭게 발전시켜 나가는 예술의 장르가 되었다.

동양철학에서 음, 양의 상생과 조형의 아름다움을 나타내는 극치의 학문이 숨어 있다는 사실이다.

필자는 현재의 전각 예술의 저변을 되짚어 보고, 새 터를 만들어 가고자 하는 마음이다.

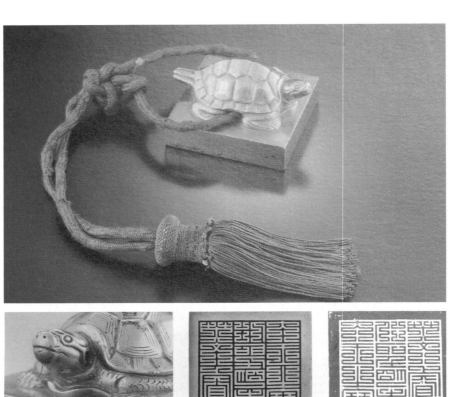

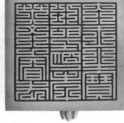

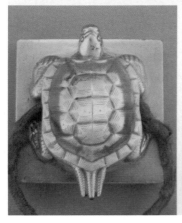
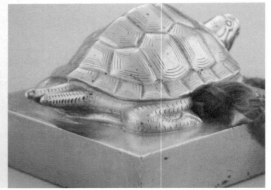

옥새

명인 명장의
컬리그라피

1) 전각의 역사

전각의 역사는 먼저 도장印의 역사와 같다고 할 수 있다.

도장印의 역사는 아주 오래전 신석기 시대, 질그릇에 문양을 새기고 찍은 것에서 비롯된 것이라는 설이 있다.

일반적으로는 오래전 메소포타미아를 비롯한 문명의 발상지를 기준으로 발전해 왔다고 본다. 또 이집트, 인도, 중국 등에서 도장印의 존재가 많이 알려져 있다.

중국에서는 하夏나라, 은殷나라, 주周나라 시대부터 존재했다고 한다. 그때는 문자 사용의 일차적 목적인 인간의 의사소통에 대한 욕구와 기억의 한계로부터 나오는 경험을 통해 보전할 수 있었을 것이다.

5,000년의 역사를 가진 동양철학에 음, 양의 상생, 상극의 형이상학적인 철학적 깊이가 들어가 있기도 하다. 또한 중국 고대의 상형문자를 살펴보면 그것은 문자인 동시에 일종의 미와 형식의 규율이 합치된 창조이다. 이것이 바로 중국 문자의 서사가 일종의 예술로 발전해 갈 수 있었던 근본 원인이라고 볼 수 있다.

즉 인각, 전각은 그 역사가 너무 방대하므로 한·중·일 한자를 접하는 주변 국가들로부터 이어져 온 것이다.

진秦나라 때부터는 인장제도가 엄격하게 확립되었으며, 신분과 지위를 나타내는 권위의 상징으로 쓰였고, 공적인 용도로는 관인官印과 사인私印이 있었다.

원元나라에 들어서부터는 청전석靑田石이 발견되어 문인이 스스로 인을 새기게 되었으며, 또 명明나라에 들어서는 청산석靑山石이 채굴되는 등, 전각이 예술로 발전해 가는 계기가 되었다.

이후 고전복귀의 운동을 전개하여 많은 명인이 훌륭한 작품을 남기고 있다. 더욱이 청靑나라 때의 금속, 문자학의 발전으로 전서 작품의 새로

운 취미로써의 영역이 전개되어 전각의 예술적 내용은 더욱 충실해지게 되었다.

전각이 서화의 한 영역 속에 포함된 것은 명明나라 때이다.
그리고 오늘날 작품에 사용하는 낙관용 전각이 출연한 것도 바로 이 시기이다. 명나라의 유명한 서예가였던 문징명文徵明과 그 아들 문팽文彭은 오래된 고인古印을 수집, 연구하면서 전각을 예술적 가치를 지닌 대상으로 여기게 되었다. 또 문팽은 전각을 새긴 사람의 이름을 인장 측면에 새겨 넣는 방각榜刻을 창안함으로써, 전각 발전의 새로운 지평을 연 것으로 평가된다. 그래서 중국에서는 문팽을 전각의 시조로 삼는다.

2) 전각과 서예

도장에 사용되는 문자는 전서를 위주로 하고 있으나, 때로는 예서를 사용하기도 한다. 그 때문에 전각(인장)을 배우려고 하는 사람은 모름지기 먼저 문자에 관한 공부와 서체를 잘 알아야 한다. 그런 다음 구성과 글자를 종횡으로 교차시키는 배치에 관하여 많은 연구가 필요하다.
다음은 돌에 새기고 파는 기술을 습득하는 데 막힘이 없어야 한다. 그 다음은 도장 위에 인고 등에 고상하고도 우아한 품격 등을 표현할 수 있어야 한다.
그 때문에 전각(인장)은 조각 예술의 특색 외에 서예를 기초로 하여야만 제대로 발전할 수 있다.
여기에서 결契이라는 의미는 새긴다는 뜻이다.
지금까지 전해 내려오는 갑골甲骨, 종정鐘鼎, 비갈碑碣, 와당瓦堂 등을 보면 서예의 아름다움뿐만 아니라, 조각 예술의 절묘함도 함께 지니고 있다.

명인 명장의
캘리그라피

전각을 할 때는 대다수가 말하길 칼을 사용하는 것을 마치 붓을 움직이는 것처럼 하여야 한다고들 하였다.

그래서 전각에서 도미刀美, 석미石美라고 표현되며, 돌이 마치 화선지와 같다고 보며, 칼을 이용하여 도법의 아름다움을 나타낸다.

하지만 예술적인 면에서 보면 서예에는 금석의 맛이 있어야 하며, 금석에는 서예의 맛이 나야 한다고 하니, 이 두 가지는 아주 밀접한 연대 관계를 맺고 있다.

이 때문에 전각은 반드시 서예의 기초가 있어야만 비로소 운도여필運刀如筆의 경지를 터득하게 된다.

3) 우리나라의 새인璽印과 전각과 인장

우리나라의 인장印章은 일찍이 단군신화에 나오는 신시개천神市開天 시대인 환웅桓熊의 천부인天浮印 삼방설三方設에서 비롯되어 왔다.

삼국사기 기록에 의하면 나라의 왕이 바뀔 때마다, 왕이 명당에 앉아 국새國璽를 손수 전했다.

국새는 왕권의 상징이며 나라의 안녕을 빌었다는 의미가 있다.

고려 시대에는 관직에 들어서면 인장을 주어 전문적으로 관장하게 하였다.

또한 조선 시대에는 왕실에 보인소寶印所라는 관직을 두어 인장을 관리하도록 하였다. 그 때문에 전각을 논하면서는 인장을 빼놓을 수가 없다는 것이다.

인장은 굳이 설명하지 않더라도 인간관계 신뢰의 징표이자 권위의 상징으로 사용되어 왔다.

그럼 인장은 언제부터 사용했을까?

연대의 측정은 불가능하지만, 고새古璽와 진秦, 한漢 시기의 인장들이

헤아리기 어려울 만큼 오래전부터 사용되었다는 것을 뒷받침하고 있다. 달리 말하면, 낙관에 쓰는 것이 전각인 동시에 인장이라고 할 수 있다.

　설문해자設文解字를 통해 보면 인印이라는 것은, 집정執政하는 데 필요한 신信, 즉 신뢰를 형성하는 수단의 역할이라고 설명하고 있다.

　우리나라는 조선 후기, 추사秋史 김정희金正喜 선생의 유학에 따른 금석학金石學의 도입에 따라 서예書藝와 인학印學에 많은 변화를 가져왔다.

　한국의 전각 역사를 대략 살펴보면, 대표 전각가들로 정학교丁學敎, 류한익劉漢翼, 오세창吳世昌 선생 등이 있으며, 특히 위창 오세창(1986~1953년)은 다양한 전서의 연구와 독특한 전각을 남겨 근대 한국 전각 예술의 터전을 전했다고 할 수 있다.

　최근 일상생활에서 널리 사용되는 실용인으로 옛날의 운치 있는 작품을 실용인으로 사용하고자 하는 사람들이 점점 확대되어 가고 있다. 더불어 한글의 아름다운 조형으로 새롭게 변화되어 가는 것을 볼 때, 앞으로 우리 한글 전각의 전망이 보인다.

4) 전각의 실기

용구用具

　전각 작업을 하기 위해서는 기본적으로 먼저 용구들이 잘 갖춰져 있어야 한다.

　또한 그것들을 잘 다루는 것도 전각의 기초가 된다.

　따라서 전각 작업에 필요한 용구들을 잘 가려서 선택해야 한다.

◆ 전각도篆刻刀 | 전각을 하기 위한 도구 중에서 각도刻刀가 가장 중요한 공구임을 두말할 필요가 없다.

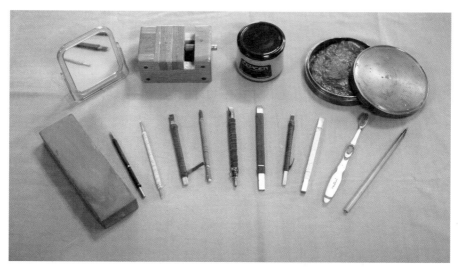

전각작업 도구

각도는 서법에 있어서 수필手筆과 같아 철필鐵筆이라고도 말한다.

전각도는 크게 중봉도中鋒刀, 다른 말로 양도兩刀와 편봉도片鋒刀, 즉 편도片刀로 구분하는데 우인재右印材의 작업에서는 보통 중봉도를 많이 사용한다.

전각도의 키포인트는 도선(칼날)으로 중봉도에 있어서 도선의 연마 경사각은 25~30도 정도가 알맞다.

각도의 크기는 대, 중, 소 등 몇 가지로 준비하여 인재印材의 크기에 따라 새길 수 있도록 하면 편리하다.

◆ **석인재**石印材 | 전각용 인제는 옥돌로 된 인재가 가장 좋다.

석인재는 부드럽고 운도하기가 자유로우며 다양한 표현이 가능하므로 많이 쓰는 전각용 인재다.

석재는 우리나라에서 해남석 등이 있어, 석질石質이 우수한 편이지만 생산이 중단되어 아쉬움이 있다.

요즈음은 주로 중국에서 생산되는 석재를 가장 많이 사용하고 있다.

그 종류로는 수산석壽山石, 청전석靑田石, 창화석昌化石, 요녕석遼寧石 등

이 유명하며 그 가운데 전황田黃이나 계혈鷄血(매우 값이 비싸 금에 버금간
다.)이 있다.

일반 연습용은 비교적 저가이기 때문에 구입에 어려움이 없다.

연습용 인재를 구입할 때는 석질을 잘 보고 골라야 하는데, 너무 단단
하거나 무르면 각인이 용이하지 않으므로, 되도록 인면印面에 가볍게 각
도를 넣어보는 것도 하나의 요령이다.

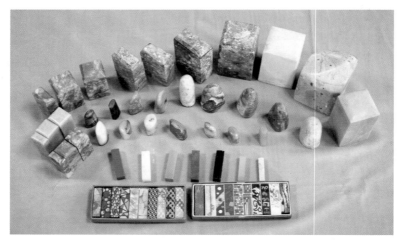

전각 인재의 종류

◆ 인니印泥=인주印朱 | 인니는 수은이나 유황을 태워 만든 은주銀朱에 피
마자유油를 혼합하여 만든다. 흔히 인주라고도 하며, 비교적 고가품으
로 연습용과 작품용으로 구별해서 구입해 두는 것이 좋다. 특히 작품용
인니는 고급품을 써야만 오래가도 기름기가 번지지 않는다.

중국에서 생산하는 광명光明과 미려美麗 등이 가장 많이 사용하는 제
품으로 품질이 매우 양호한 편이다.

◆ 인상印床 | 인상은 인면포자印面布字를 할 때나 각인할 때 인재를 고정
하는 것으로 전각대라고도 한다. 또한 목재나 죽간 등에 새길 때나, 소
인小印을 새길 때도 꼭 필요하다.

◆ 묵墨과 주묵朱墨(=먹과 주먹) | 먹은 보통 사용하는 것이면 좋지만, 주먹은 가급적 양질의 것으로 골라 구입해야 한다. 주먹이 좋지 않으면 인면수정 등의 작업 시 용이하게 되지 않기 때문이다. 주먹은 일본산이 우수한 편이며 많이 사용한다.

좋은 주먹은 각인하는 중에도 인면포자한 것이 지워지는 일이 없다.

◆ 세필細筆과 벼루 | 붓은 세필로 끝이 예리한 것이 좋다. 묵용과 주묵용으로 각각 사용하는 것을 준비한다. 벼루는 작은 것일수록 용이하다.

◆ 인구印矩 | 인을 찍는 위치를 결정할 때, 인장이 밀리지 않도록 잡아주는 정규定規를 인구라 한다. 그 종류는 L형, T형이 있다.

◆ 사포砂布 | 사포는 인재를 연마하거나 간단한 각도의 연마에도 사용된다. 주로 1000, 600, 400, 200, 80방 등이 있다.

고운 것부터 고루 준비해 두는 것이 쓰기에 편하다.

◆ 자전字典 | 전각에는 가장 필요한 것이 자전이다. 인고에 있어 필수적으로 갖춰야 할 중요한 검자檢字 자료이다. 특히 창작을 위해 자전을 다양하게 준비해 두는 것이 바람직하다.

전각자전

＊참고: 전각자림篆刻字林, 금석대자전金石大字典, 중국전각대자전中國篆刻大字典, 전각자전篆刻字典 등…….

◆ 기타 용구 | 직각자, 손거울, 연필, 칫솔, 숫돌 등이 필요하며 전각 시 발생하는 석분이 다른 곳으로 분산되지 않도록 바닥에 까는 두꺼운 천이나 세무판 등이 좋다.

5) 전각 연습방법

모각하기 – 다른 사람이 한 것을 보고 똑같이 새겨 연습하는 것

① 인고 작성 – 화선지에 여러 가지 인고를 해보고(글씨를 써보고) 하나를 고른다.

② 인재에 주먹을 짙게 바른다.

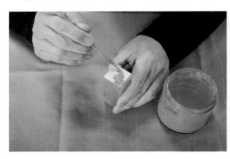 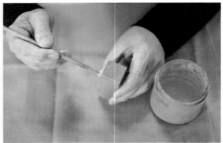

③ 인면 올리기 – 인고한 글씨를 놓고 거울에 비추어 인재에 직접 글씨를 그린다. 요즘은 인고를 한 후, 복사하여 뒤집어 직접 인재에 붙인 후, 벤졸(또는 유성 매직)을 문질러 잉크가 인재에 붙어 남기는 방법을 쓰기도 한다.

④ 새기는 방법(도법/각법)

도법刀法에 대하여

붓에도 중봉中峯과 측봉側峯이 있는 것처럼 칼에도 중봉과 측봉이 있다. 즉 칼 쓰는 법에 따라서 효과가 달라진다.

도법에는 칼 잡는 집도執刀와 칼을 움직여 나아가는 운도運刀가 있다.

집도에는 손가락만으로만 잡는 쌍구법이 있고, 한꺼번에 손으로 도간을 잡는 악관법握管法이 있다.

쌍구법은 세밀하고 까다로운 작업을 할 때 사용되고, 악관법은 선이 굵고 큰 도장을 새길 때 주로 사용된다.

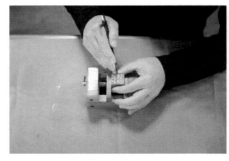
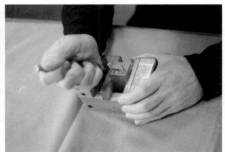

쌍구법 새기기 악관법 새기기

운도할 때(새길 때)는 붓으로 글씨를 쓰듯 앞으로 당겨야 하는 것을 규정하고 있다. 그러나 요령에 따라 오른쪽에서 왼쪽으로 밀어붙이고 당기는 것과 똑같은 효과를 거둘 수가 있다.

우리는 이러한 것을 중심으로 해서 익히고 분석해가며 스스로 터득하도록 해야 한다.

좋은 돌에 좋은 글씨로 좋은 각을 하기 위해서는 각자의 부단한 노력이 절대적으로 필요하다.

측관側款의 각법

측관은 전각돌 옆면에 새기는 것을 말한다.

측관을 잘 새기는 방법은 측면에 세필로 글씨를 쓰고, 쓴 글씨를 따라 새겨가는 것이 가장 아름답다. 숙련된 후에는 바로 새길 수 있다.

측관에는 주로 새긴 사람의 아호 및 언제 새겼는지 날짜를 기록하기도 하며, 작품을 받아 사용하는 사람의 이름을 새긴다.

도장을 바르게 잡았을 때 엄지손가락의 위치에 새겨 주는 것이 일반적이다.

 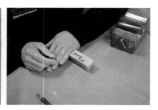

측관세필 쓰기

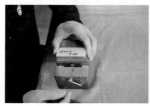 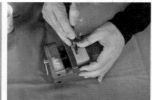 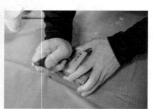

측관 새기기

탁본拓本의 방법

측관, 넓은 면, 비석, 기와 등에 전각을 새긴 후 글씨나 문양을 그대로 종이에 옮겨 떠내는 것을 탁본이라 한다.

- **탁포 만드는 법**: 솜을 적당히 뭉쳐서 거즈나 얇은 천으로 1~2cm의 작은 공처럼 만든다. 탄성이 있어야 한다.
- **탁면 세정**: 인면의 인주와 인장 나머지 면의 기름기를 비누로 깨끗이 씻는다.
- **탁본**: 맑은 물과 아교를 조금만 섞어 탁관할 부위에 바른다.
- 물기가 너무 많으면 안 되기 때문에 화장지로 수분을 적당히 조절한다.
- 탁지를 덮어 움직이지 않도록 고정한 후, 탁지가 찢어지지 않도록 얇은 비닐을 덮고 칫솔로 위에서 두드리거나 밀어내어 탁지가 탁면에 깊숙이 스며들게 한 뒤, 비닐을 벗긴다. 이후, 탁포에 먹을 조금씩 묻혀가며 두들겨 종이에 글씨를 떠준다.

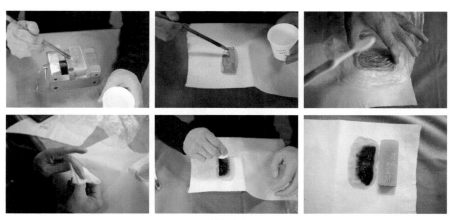

탁본 과정

명인 명장의
캘리그라피

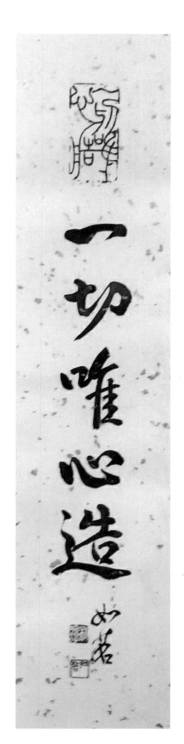

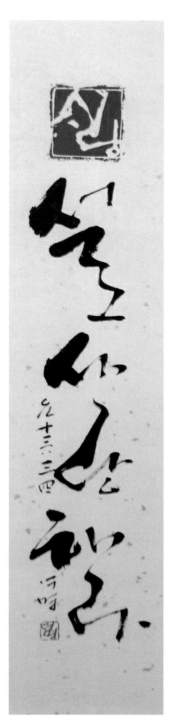

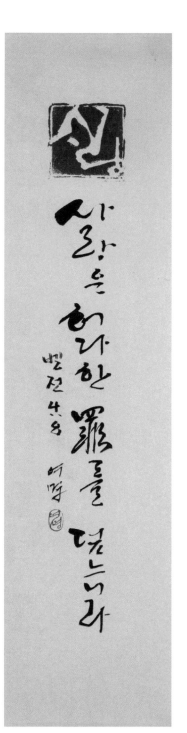

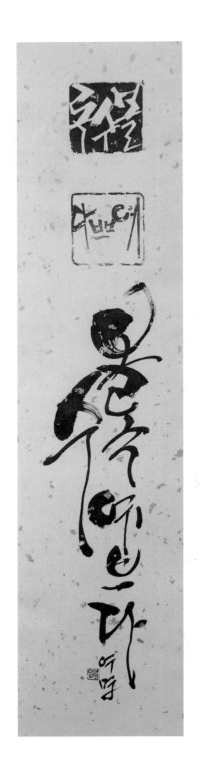
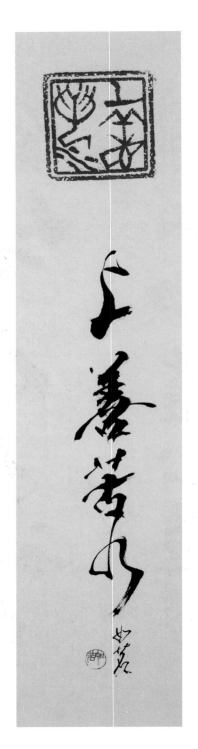

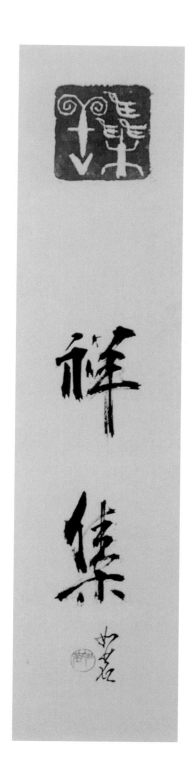
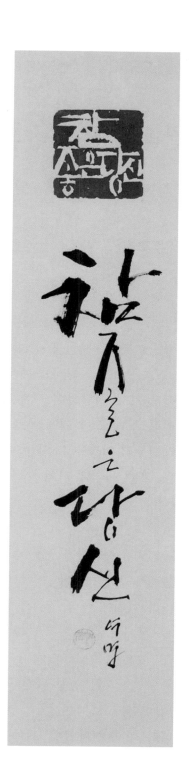

인장

전각의 실용적 작품화

1) 인장이란

하늘에서 인간에게 준 가장 큰 선물은 언어와 문자이다. 언어와 문자
는 인간과 인간의, 소통의 기본이란 것은 모르는 이가 없다.

이렇게 가장 큰 선물을 우리가 어떻게 배우고 익히며, 서로에게 아름
다운 소통을 하고 있는가는 매우 중요한 일이 아닐 수 없다.

이어 문자를 전환하여 신표로 사용하게 되었으며 그 신표를 우리가
인장이라고 개념화하기에 이르렀다.

오래전부터 인장은 그 사람의 계급이나 신분을 나타내는 것으로 쓰여
왔으며, 오랜 세월에 거쳐 오늘에 이르렀다. 간단하게 정리하자면 다음
과 같다.

◆ 새: 관官과 사私인을 통틀어 새란 단어로 통일하여 사용했다. 새라는
용어는 왕, 즉 천자만이 사용하는 기준이 된다. (ex. 옥새)

진나라 이전에는 금, 은, 옥, 인장을 자기 재력에 따라 용, 호랑이, 거
북이 등 상서로운 장생 동물로 그 기호를 맞추어 나갔다.

◆ 인印: 인이라는 명칭은 진나라 이후로부터 오늘날까지 주로 사용했
던 명칭이다.

진나라 이후 천자만이 "새"를 사용했기 때문에 군신이나 일반인들은

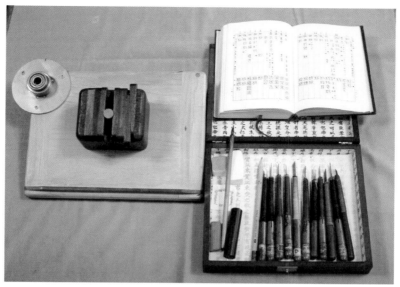

인장 작업도구

사용할 수 없어, "인"이 생겼다.

　우리나라의 "인"의 사용은 고려 때부터 시작된 것으로 짐작한다.

◆ 장章: 장이란 용어는 인장, 도장으로 불렸으며, 인과 장의 합성어로 굳혀왔다. 인과 장은 믿을 신信의 의미를 가지고 있기도 하다.

　언제부터 복합되었는지는 알 수 없으나, 이후로는 인장은 나무나 돌, 등에 새겼고 신분이 높은 귀족들은 금속으로 주조하여 사용했다. 요즈음에 와서는 귀한 옥이나 금으로 제작을 부탁하는 사람들이 있는 것으로 본다.

2) 수제도장 새기는 법

　모든 과정은 전각과정과 같지만, 현재는 문자의 전문가들이 아닌, 디

자인 등 상업용에 비중을 두고 있는 실정이다.

① 인고 – 화선지 및 여러 가지 종이에 인고를 연습한다.
② 인재 – 주먹을 짙게 바른다.
③ 인면 올리기 – 올리는 방법으로 작가들은 화선지에 써서 인고를
 거울에 비추어 보면서 직접 그린다.
 연습이 많지 않은 사람은 인고를 복사하여 인재에 붙이고, 벤졸,
 유성 매직 등으로 쉽게 올리는 방법을 많이 쓰고 있다.
④ 측관 – 옆면에 다양한 문양과 글자를 새기고 채색을 넣어 예쁘게
 새기는 방법이 인기가 많다.

3) 낙관의 인은 어떻게 찍어야 하는가

낙관 새기는 법

낙관이란 글씨나 그림을 그리고 그 내용과 장소 연, 월, 일 그리고 작가의 아호雅號를 쓴 다음, 도장을 작품에 찍는 것을 말한다.

낙관에는 백문인白文印과 주문인朱文印이 있는데, 이름은 백문인(음각)으로 새기고, 아호는 주문인(양각)으로 새긴다.

역대 서예가들은 낙관을 어떻게 찍어야 할 것인가를 무척 고심했다고 볼 수 있다. 이는 낙관이 그만큼 중요하다는 것을 말하는 것이다.

인을 찍을 때, 주의할 점은 다음과 같다.

① 인이 요란하게 하여 주객이 전도되어서는 안 된다. 글자를 크게 하
 거나, 복잡하게 넣거나 하지 말고, 위치를 잘 선택해야 한다.
② 인을 할 때는 글씨체는 본문과 일치하여야 한다. 다른 글씨로 고집
 스럽게 고수하지 않는다.

예서로 했을 경우, 낙관은 해서나 행서로 한다.

해서일 경우, 해서나 행서로 한다.

행서일 경우, 행서나 초서로 한다.

초서일 경우, 일반적으로 본문과 일치하게 한다.

전서일 경우, 모든 글씨체가 용이하다.

③ 낙관할 때 나이와 때를 분명하게 표시한다. 연, 월, 춘, 하, 추, 동 등…….

④ 단관은 엉성해지고, 장관은 몰지기 쉽다.

산만하지 않게, 빽빽하더라도 몰리지 않는 것이 좋다.

⑤ 작가의 신분이나 항렬을 분명하게 해야 한다. 보내는 사람, 받는 사람, 선배, 친구 등 실수하지 않도록 한다.

⑥ 유인 찍는 위치

작품을 쓰다 보면 허한 곳, 여백이 많이 남는 쪽, 시선을 끌 수 있는 인을 찍는다.

대부분 작품에는 허한 곳과 실한 곳, 성긴 곳과 빽빽한 곳이 있기 마련이다.

너무 빽빽한 곳은 긴장감을 덜어주기 위해 인을 찍어 이것을 보충하고, 반대로 너무 성긴 곳은 도장을 빌려 충실함을 채워 주도록 하여야 한다.

특히 작품이 시작되는 곳에는 두인頭印을, 마무리하는 곳은 백문白文과 적문赤文으로 정리하는 것이 좋다.

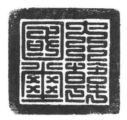
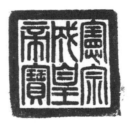
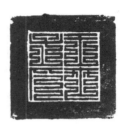
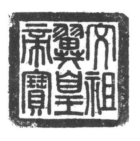
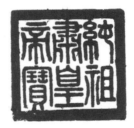
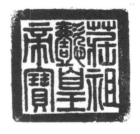
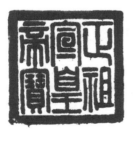
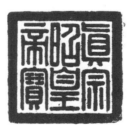
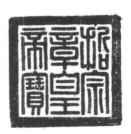

명인 명장의
캘리그라피

다양한 인장

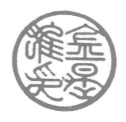
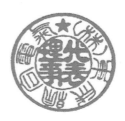

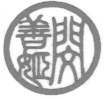
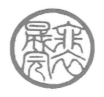
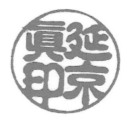

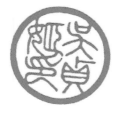
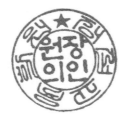
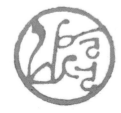

목재에 새겨지는 전통 예술

1) 서각이란

서각 역시 우리나라에서는 깊은 역사를 지녔으며 남아 있는 문화유산이 많다. 고찰하고 있는 서적들도 많으므로 본 책자에서는 생략하고 실용적 서각에 대해서 언급하고자 한다.

재료로는 돌, 옥, 나무 등에 문자를 새긴 것을 서각, 전각, 인장이라 한다. 여기서는 서각 또는 목판각木版刻에 비중을 두기로 한다.

각은 문자 발생 이전부터 돌이나 나무로 자신의 표식을 나타낼 때부터이다. 현재에 와서 나누다 보니, 전통서각과 현대서각으로 구분하고자 한다.

전통서각은 말 그대로 오래전부터 내려오던 문자의 방식에 따라 전해져 내려온 것이고, 갑골문부터 문화재로 내려오는 현판, 주련 등으로 구분하여 봐 오고 있다.

즉 전통은 서예가의 서체를 받아 그 서체 그대로 각을 해내는 방법으로 사용해 왔다. 그 때문에 작품이 고풍스럽고, 위엄이 있으며, 평온함과 멋스러움이 함께 한다고 본다.

우리가 자주 만나는 사찰 등의 대웅전 현판, 기둥에 걸린 주련 등을 자주 보아왔던 것을 기억할 것이다. 그리고 단청으로 아름다움과 멋, 고풍이 더해지는 것을 보았다.

예를 들어 우리나라의 팔만대장경이 있다. 이와 같이 사찰 등은 전통

서각으로 이루어져 있다.

　현대서각은 전통서각과 반대로 화려하며 서체도 현대서예의 회화스러움, 그리고 컬러도 화려한 채색으로 변화하며 평면을 입체적으로 표현하는 문자의 조형예술이라 한다.

　현대서각의 입체 조형은 틀 안에 매이지 않고 나름 자유로움에 활개를 펴는 것은 좋지만 자칫 우리 문자의 오류, 가시적 표현에 주의해야 한다.

　그 때문에 많은 서체의 연습과 각을 필요로 한다. 자못 창작이 졸작으로 눈살을 찌푸리게 하는 경우도 많다.

　현대서각을 이해하려면 먼저 전통서각에 대해서 알아야 한다. 예를 들어 나뭇결에 맞추어 칼을 쓰는 법과 각도의 맛을 느껴보고 현대서각에 응용하는 것이 바람직하다고 생각한다. 서고書稿도 서예에서 시작되기 때문이다.

2) 서각의 서고書稿와 배자排字 방법

　먼저 전통과 현대서각을 하고자 하면 목재 선택, 서고 선택, 채색 선택을 구상하여야 한다.

　목재의 선택은 강약, 문양의 아름다움 등을 고려하면서 서고와 맞는 것인가 생각해 본다. 즉 무늬를 살릴 것인가 서고를 살릴 것인가의 선택을 한다.

　서고가 말하고 있는 목적과 뜻이 무엇인가에게 맞게 채색을 하는 것이 방법이다.

전통서각
　전통서각은 목재를 선택하고 서고를 찾는 경우는 거의 없으며 서고를

먼저 쓰고 그에 맞는 목재를 찾는다. 전통서각은 먼저 걸어야 할 곳을 선정하여 제작하기 때문이다.

작가로부터 운필運筆하여 복사해, 목재에 붙여서 서각도로 음, 양각을 하고 채색을 해서 작품을 완성한다.

현대서각

먼저 서고를 제작하거나, 목재를 선택하거나 작가의 취향에 따라 선택하여 목재에 올리고, 밑에 먹지를 대고 선을 그어 끌로 작업을 하는 경우가 많다.

복사가 아닌 먹지 그림을 서고의 판과 조금은 다르게 갈 수 있으므로 조심해야 한다. 다른 사람의 서고일 경우 더욱 그렇다. 때문에 자필자각이 제일 원만하다.

목재의 종류

서각의 기본이 되는 목재를 알아보기로 한다.

목재는 목재마다 다양한 느낌을 주고 있다.

종류로는 느티나무, 향나무, 은행나무, 배나무, 살구나무, 벚나무, 감나무, 돌배나무, 소나무, 쭉나무 등이 있다. 예를 들면 느티나무는 무늬 자체가 예술이며, 은행나무는 저마다 특유의 향을 가지고 있어 사찰의 현판이나 주련으로 많이 사용한다. 가죽나무 역시 목재의 무늬가 아름다워 주택의 계단 바닥, 식탁, 인테리어 등에 많이 사용한다.

단풍나무는 미세한 무늬와 조용한 품격을 내고 있으나 각을 하기에는 질긴 맛이 있다.

수입산 목재로는 아카디스, 향나무 등 다양한 목재가 있으나 목재의 성질에 따라 많은 연습이 필요하다.

보관방법은 원통나무는 소금물(바다 같은)에 담그거나, 삶은 후 음지에 말려서 판을 켜 사용해야 뒤틀리지 않는다.

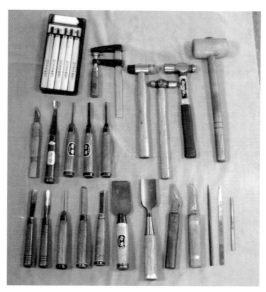

서각 작업 도구

　판은 크기에 따라 다르지만, 3~5cm 두께로 판을 켜서 대패와 사포를 한 후, 인고를 붙여서 사용한다.

　나무를 구입하면 면을 잘 다듬고, 나무와 나무 사이 틀을 두어 서로 붙지 않도록 보관한다

조각도

　조각도는 작가들이 직접 만들어 쓰는 경우가 많으나, 초기에는 공구상에서 조각도를 구입하여 사용하기도 한다.

　조각하다 보면 작은 것부터, 큰 것까지 다양한 칼을 사용하게 됨에 따라, 직접 만들어 사용하는 경우가 많다.

　망치는 쇠망치, 목재망치 등 글씨의 크기에 따라 각도가 깊어지니 현실감을 느껴보면서 만들면 된다.

작업대

작품을 제작하기 위해 높이와 너비가 자신에게 맞는 작업대가 준비된 것이 좋다. 판이 흔들리지 않게 잡아주는 것이 좋고 작업의 능률에도 차이를 보인다.

숫돌

조각칼과 끌을 잘 갈아서 날을 세워 쓰는 것이 각을 하는 데 수월하다. 처음 만들어 사용했던 각도를 잃어버리지 않도록 갈아야 한다. 급할 때는 사포에 갈아 사용하는 경우도 있지만, 숫돌에 갈아 사용하는 것이 날이 가장 잘 선다.

칠의 종류

칠의 종류는 너무나 다양해서 일일이 열거할 수 없지만, 대략은 이러하다.

제일 고급으로는 옻칠이 있으나 고가이고, 칠하는 방법도 온도와 습도 등이 까다로워서 배움이 있어야 한다.

요즈음은 현대 옻칠이 나오고 있어 쉽게 하는 방법도 있다.

카슈칠은 옻칠에 가까이 가는 화공칠로 많이 사용하기도 한다.

유성, 수성, 금분, 은분, 동분, 락카 등을 사용하는 경우도 있고 수성칠, 스테인, 동양화물감, 아크릴물감, 먹물, 파스텔 등도 있으며, 전통적인 방법으로는 피마자유, 동백유, 호두유 등을 사용하여 칠을 해 왔다.

목재가 외부에 걸리는 것인지, 실내에 거는 작품인지를 생각하여 준비해야 한다. 노력해서 만든 작품을 버리는 수도 있으니, 많은 시험을 해보고 작업을 하는 것이 좋다.

붓의 종류

칠하는 용도에 따라 달라질 수 있다.

페인트는 일반 페인트 평붓이며, 수성 또는 아크릴물감은 미술붓이나 스펀지를 사용하며, 먹과 단청은 깊이 스며들도록 하기 위해 작품 위에 부어버리기도 한다.

전통 서각의 종류
음각: 글씨를 30~40도 정도의 경사로 파는 기법.

음평각: 글씨를 직각으로 파서 평면을 이루는 기법.

음양각(음선각): 글씨의 가운데 부분이 위로 서도록 새기는 기법.

음구각: 글씨의 가운데 부분을 언덕처럼 새기는 기법.

양각: 글씨의 주위를 파서 바닥에 문양을 내는 기법.

목판각: 글씨를 거꾸로 붙여 파서 먹을 찍어 화선지 등에 문질러 찍어 내는 기법.

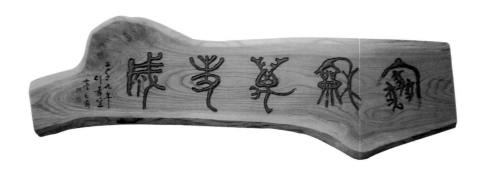

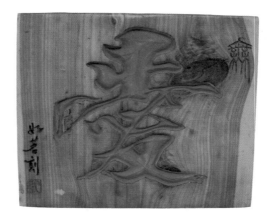

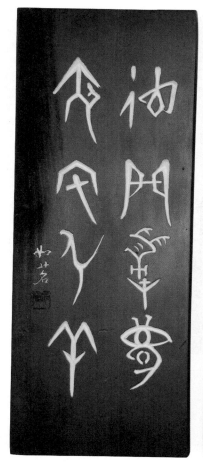
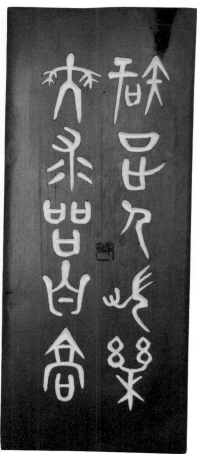

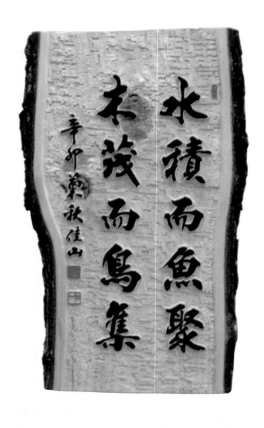

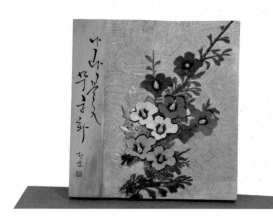

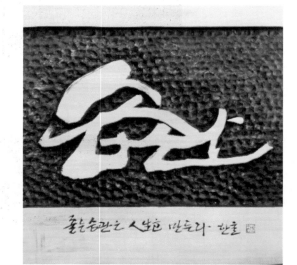

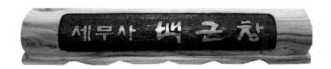

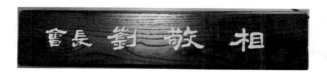

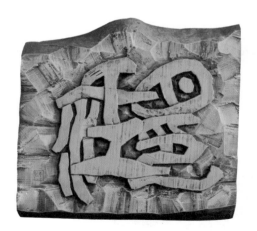

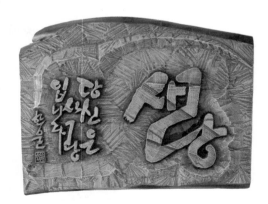

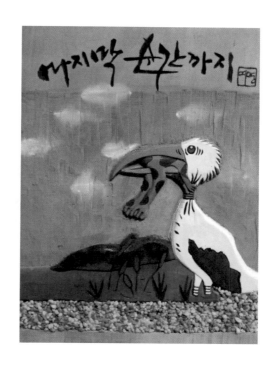

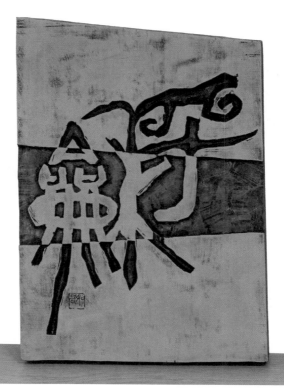

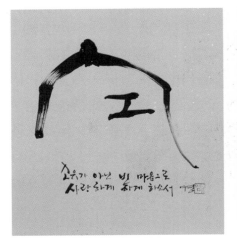

소유가 아닌 빈 마음으로
사랑하게 하게 하소서 여명

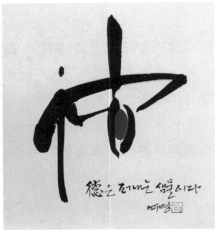

德은 흐르는 샘물이라
여명

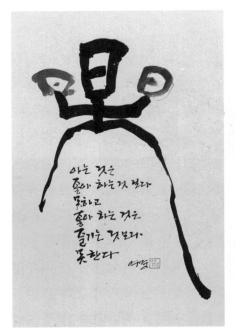

아는 것은
좋아 하는 것 보다
못하고
좋아 하는 것은
즐기는 것보다
못한다
여명

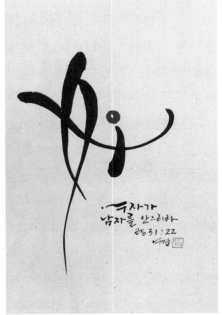

여자가
남자를 안으리라
렘31:22
여명

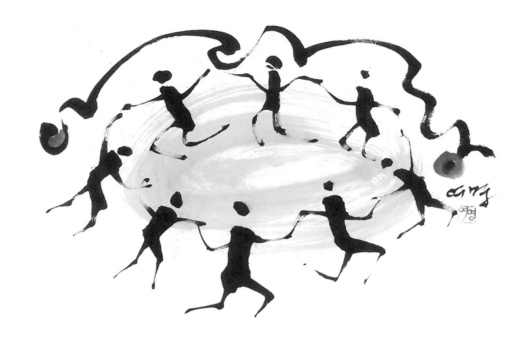

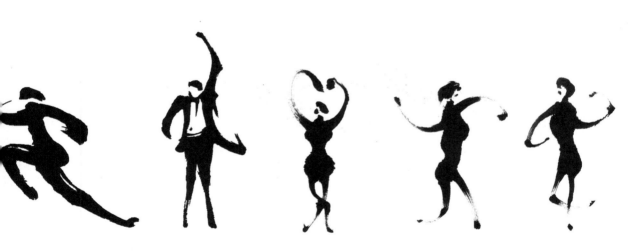

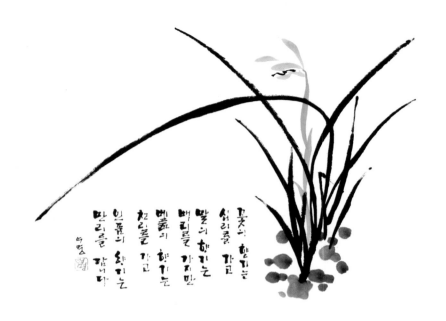

꽃의 향기는
십리를 가고
말의 향기는
백리를 가지만
베풂의 향기는
천리를 가고
인품의 향기는
만리를 잡니다

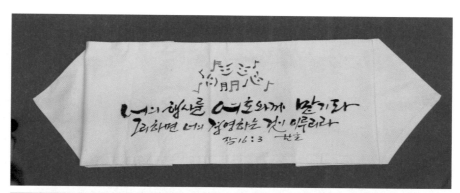

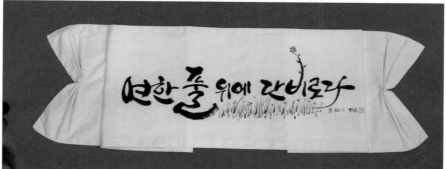

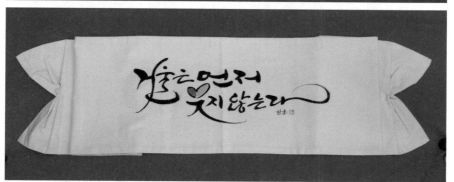

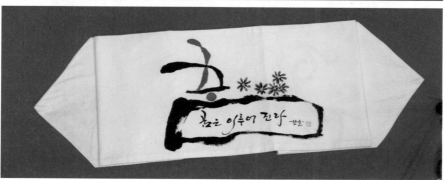

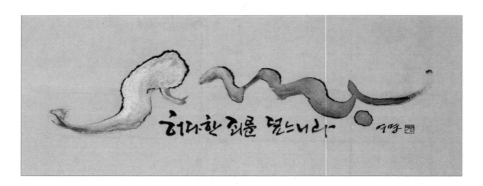

허대한 희룡 덮느니라

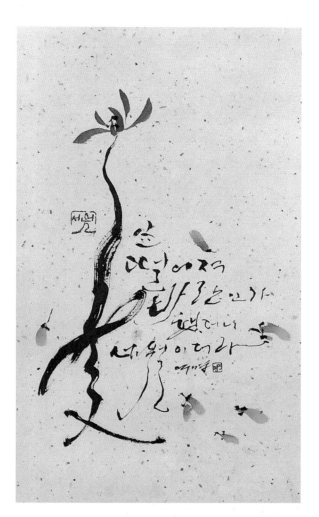

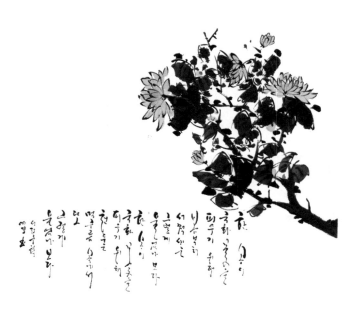

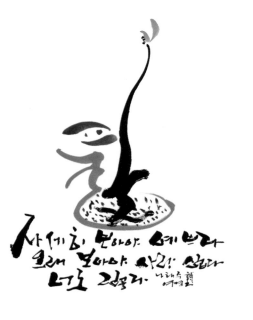

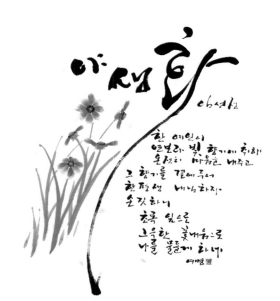

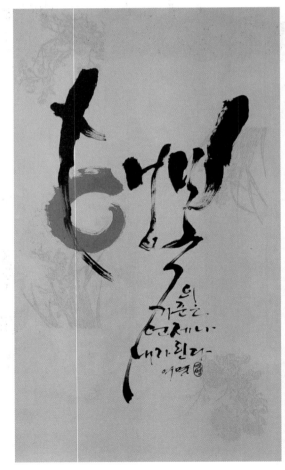

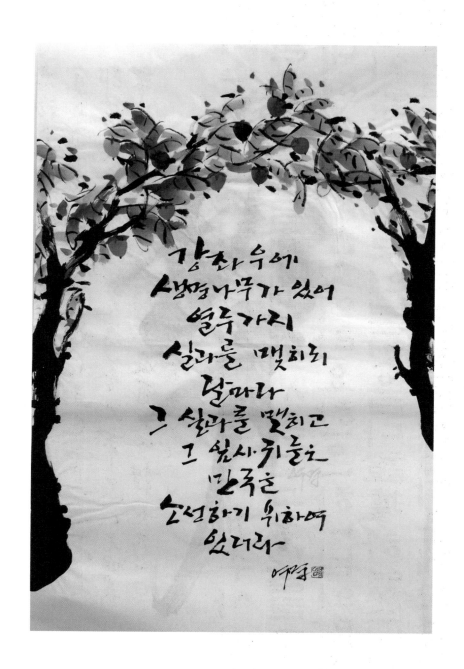

강화 우에
생명나무가 있어
열두가지
실과를 맺히되
달마다
그 실과를 맺히고
그 잎사귀는
만국을
소성하기 위하여
있더라

예수크리스도의 묵示라 이는 하나님이 그에게 주사 반드시 速
ㅎ될일을 그종들에게 보이시려고 그天使를 그종요한
에게 보내어 指示하신 거시오 요한은
크리스도의 證據곧 自己의 본거슬 다 證據 하였는니라 이 豫言
의 말씀으로 읽는 者와 듣는 者들과 그가운데 記錄한거슬
지키는 者들이 福이 있나니때가 가까움이라

계시록 일장 일절에서 삼절
한웅

太初上帝創造天地 乃空曠混沌淵面晦
冥上帝之神運行於水面 上帝曰當有光
即有光 上帝視光為善 上帝遂分光與
暗 名光為晝 名暗為夜 有夕有朝是乃一日

天地創造

創世記一章一節一五節 乙丑年春先 雲波

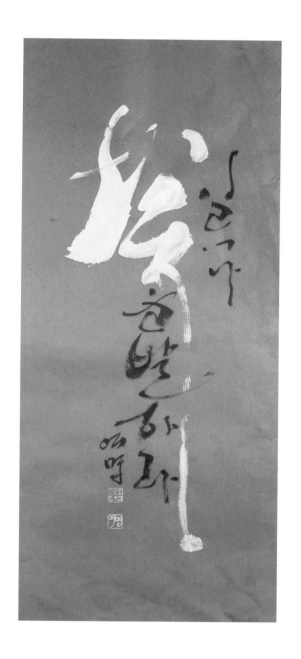

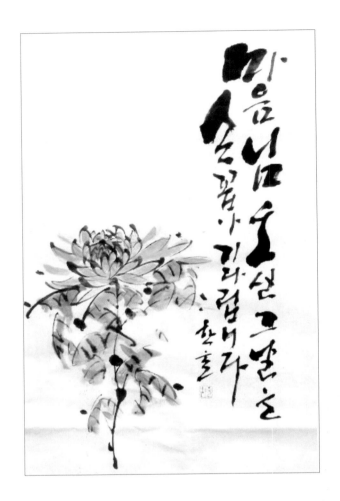

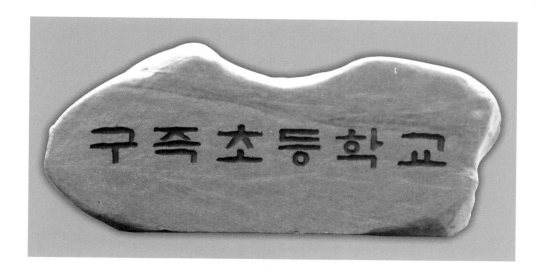

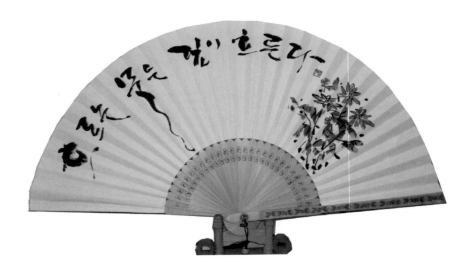

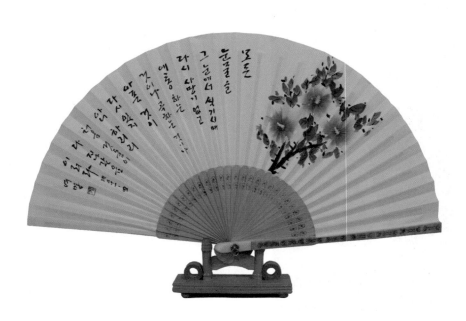

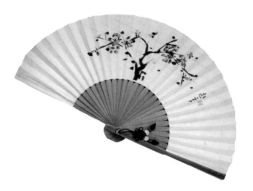

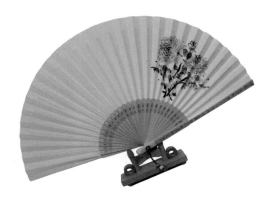

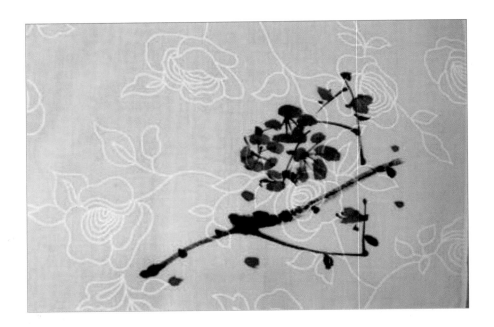

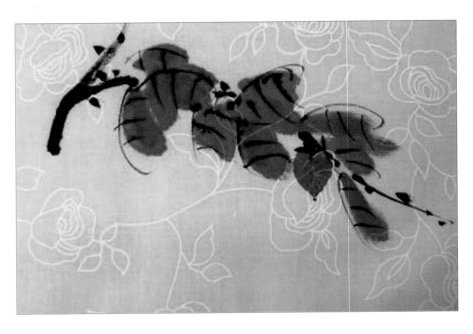

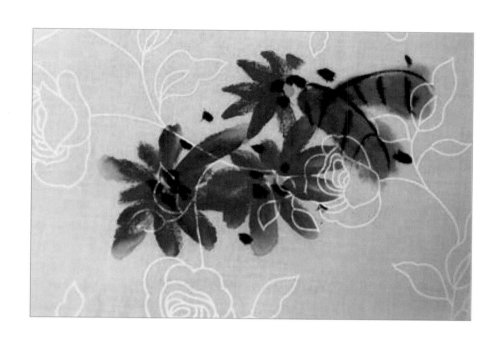

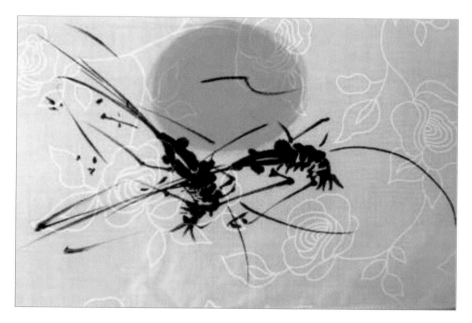

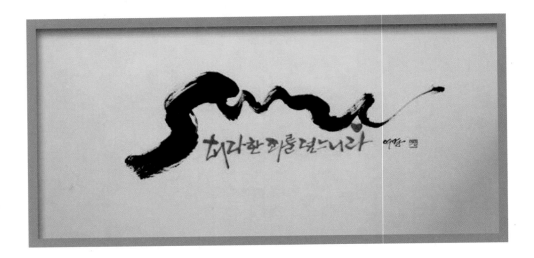

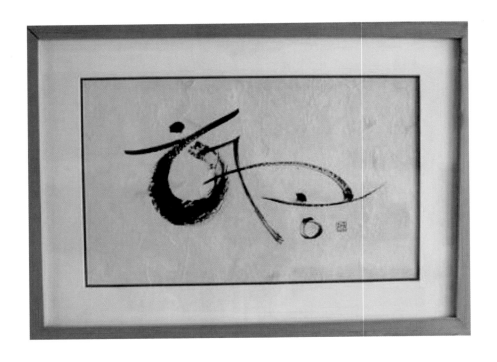

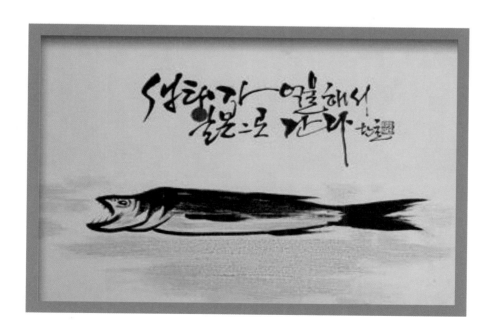

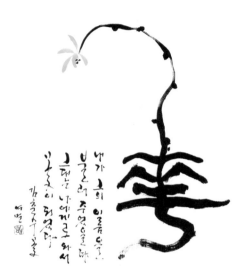

내가 그의 이름을 불러
불러 주었을 때
그는 나에게로 와서
꽃이 되었다.
김춘수 - 꽃
이명

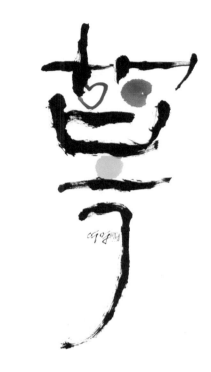

이명

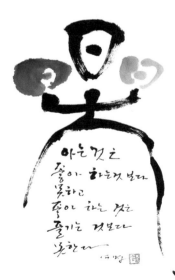

아는 것은
좋아 하는것 보다
못하고
좋아 하는 것은
즐기는 것보다
못하다
이명

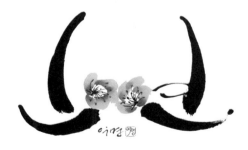

이명

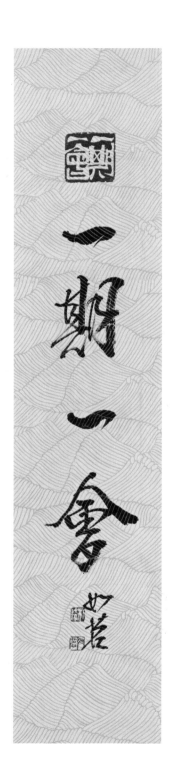

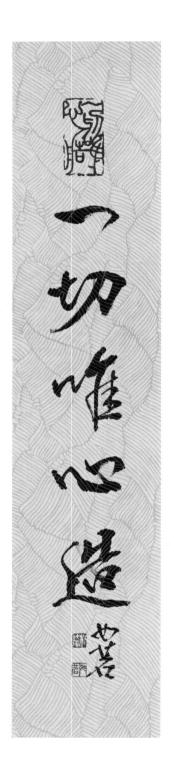

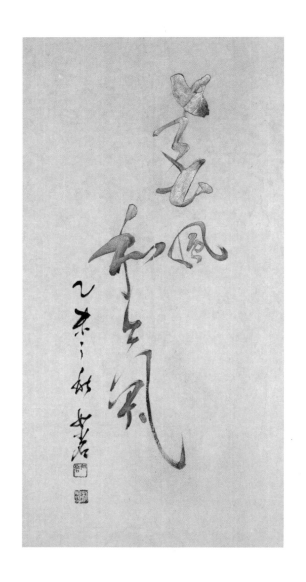

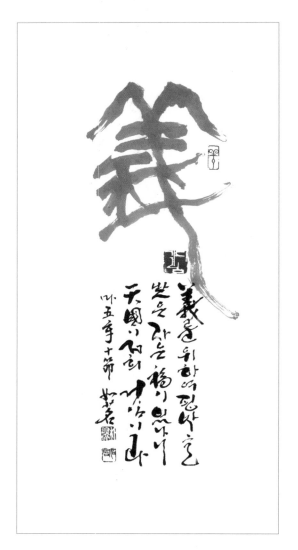

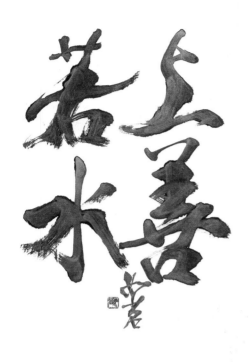

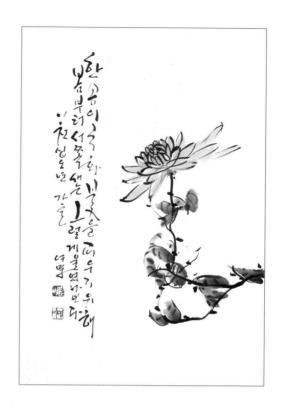

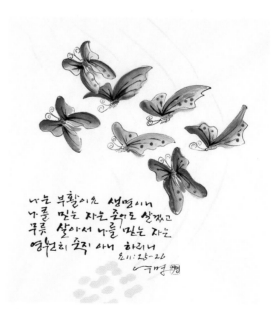

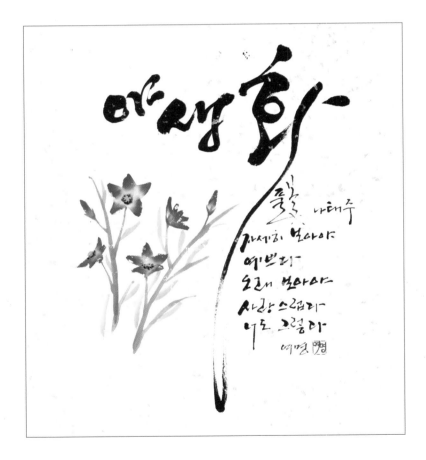

명인 명장의
캘리그라피

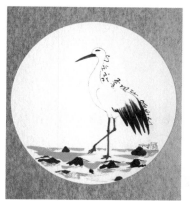
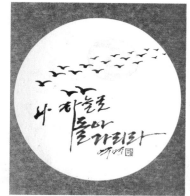
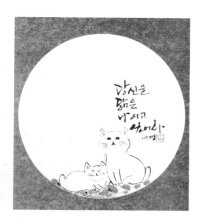
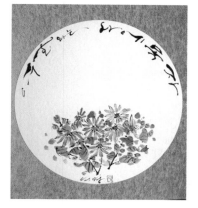

마음은 그 사람의 마음이라

대한민국 대한명인 제19-565호

전각/캘리그라피 | 박민순

대한민국 대한명인 인정서

2016 직업능력의 달

분야 / 인장공예

우수 숙련기술자

쏨 과 새 김

대표 / 박 민 순